U0112304

风·雅·颂

ROCOCO

洛可可

简明艺术史书系

总主编 吴 涛

[德] 克劳斯·E·卡尔

[德] 维多利亚·查尔斯

编著

刘 静 译

重庆大学出版社

目　录

弗朗索瓦·布歇，《梳妆的维纳斯》

1751 年，108.3cm×85.1cm，布面油画

纽约，大都会博物馆

导　言

在 18 世纪的第一个十五年，别称"晚期巴洛克风格"的洛可可艺术悄无声息地取代了巴洛克艺术。自文艺复兴与宗教改革伊始，启蒙运动一路凯歌，势如破竹。洛可可艺术在 17 世纪末的英国坚定不移地向前推进，以不可阻挡之势迈向运动高潮，经过 17 世纪的发展，最终在 18 世纪席卷知识和文化生活的方方面面。在此背景下，受过良好教育、生活富裕的资产阶级开始讨论艺术作品——这在此前是贵族和皇室才拥有的特有爱好。与此同时，建筑师和画家的顾客源也发生了变化，第一大顾客源来自教会，其次是贵族。以往艺术家被视为行会中的一名工匠，但是现在，艺术家成为拥有独立职业的个体。他们不必再按照一成不变的指定主题与委托创作肖像或古典神话题材的作品了。

启蒙运动最重要的武器是散文，散文以诙谐、励志、有趣、通俗易懂的形式出现在书信、宣

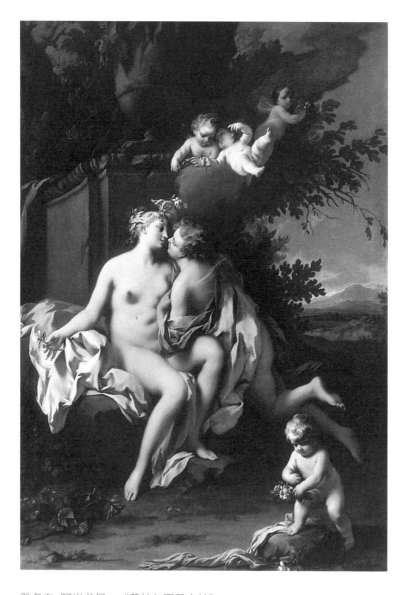

雅各布·阿米戈尼，《花神与西风之神》

18 世纪 30 年代，213.4cm×147.3cm，布面油画

纽约，大都会博物馆

传册、论文和历史著作中——它们是全民都能接触到的文字载体。从 1751 年至 1775 年，多达二十九卷的《百科全书》（*Encyclopédie*）在法国出版，主编为德尼·狄德罗（Denis Diderot）、让 - 雅克·卢梭（Jean-Jacques Rousseau）、达朗贝（d'Alembert）和伏尔泰（Voltaire）。《百科全书》不仅囊括了人类知识，还包含一系列反对僵化学习的论述。

如果统治者对其领土拥有绝对权力，执政时毫无外部掣肘，对臣民无须尽任何义务，那么在这样的时代，绝对主义会成为一种常态。1715 年路易十四去世，绝对主义的时代在法国宣布告终。

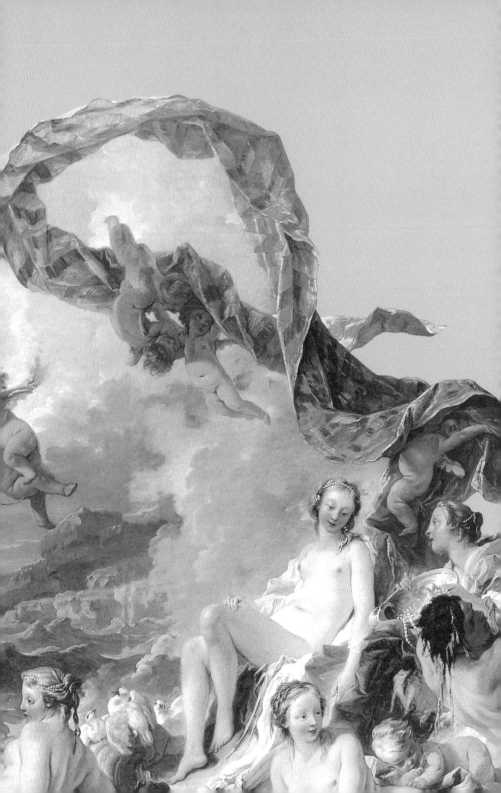

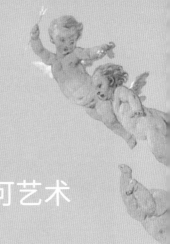

法国洛可可艺术

The Rococo in France

ROCOCO

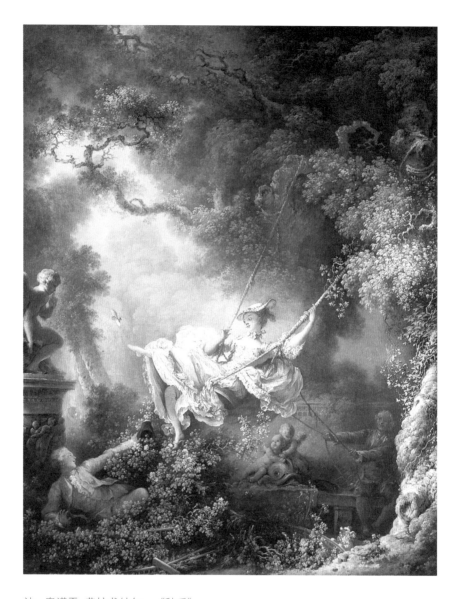

让 - 奥诺雷·弗拉戈纳尔，《秋千》

1767 年，81cm×64.2cm，布面油画
伦敦，华莱士博物馆

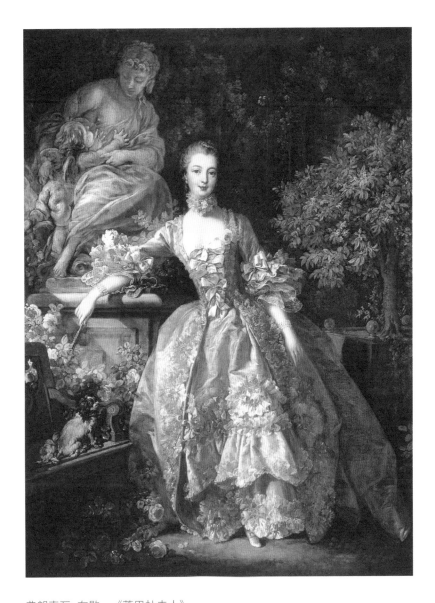

弗朗索瓦·布歇，《蓬巴杜夫人》

1759 年，91cm×68cm，布面油画

伦敦，华莱士博物馆

如果有人想通过亲身考察现存的艺术作品去领会洛可可艺术的精神，他将面临一场漫长的旅行：尽管巴黎是洛可可艺术的诞生地，但他在那里只能找到过往荣耀的吉光片羽。想体验洛可可艺术宏伟的空间概念，他必须前往凡尔赛宫和枫丹白露；想探寻法国金属工艺品最伟大的珍藏，他需要拜访南锡；想见识残存的精美银器艺术，他得去里斯本或者彼得堡——幸运的是它们在数百年中逃脱各种厄难流传至今。要了解室内外的统一性、建筑与装饰的整体性，了解洛可可艺术代表的这种所有一切协调统一的全然和谐，他只能一路向东，穿越法国边境，去参观德国教会和政府的豪华宫殿，如那些位于布吕尔、布鲁赫萨尔、安斯巴赫、维尔茨堡、慕尼黑和波茨坦的宫殿。最后，要彻底了解这一时期的家具，他必须穿越英吉利海峡，拜访切宾代尔（Chippendale）及其同事的家乡。

路易十四去世后，法国的艺术领域走向开放，鲁本斯（Rubens）的追随者们带头提出了被我们称为"洛可可"的艺术风格，这个词字面的意思大概是"小石子和贝壳"，是巴洛克绘画的室内装饰版本。它并非鲁本斯风格的延续，安东尼·华托（Antoine Watteau，1684—1721）、让 - 奥诺雷·弗拉戈纳尔（Jean-Honoré Fragonard，1732—1806）和弗朗索瓦·布歇（François Boucher，1703—1770）的样

式传达出一种更轻松的氛围，笔触更柔软，色彩更轻快，甚至画幅也更小。洛可可艺术多为情色和轻松的主题，因此在注重享乐的法国以及欧洲大陆其他国家的贵族中大受欢迎。洛可可艺术家延续着 16 世纪以来实践和理论层面的线条与色彩之争。这个争论曾试图在米开朗基罗（Michelangelo）与提香（Titian）之间发生过，继而又发生于鲁本斯与普桑（Poussin）之间，这一论战从未真正平息，在 19 世纪及其以后还会卷土重来。并非所有艺术家都投入到了洛可可艺术。18 世纪特别注重某些社会美德——如爱国主义、节制、家庭责任感，推崇理性和研究自然规律——洛可可艺术的题材和享乐主义风格显然与这些美德背道而驰。在艺术理论和艺术批评领域，哲学家、作家狄德罗和伏尔泰对法国盛行的洛可可艺术大为不满，而距离这种艺术风格退场的时间也是屈指可数了。法国画家夏尔丹（Chardin）朴实的自然主义风格扎根于 17 世纪荷兰静物画的传统。而英美画家，如波士顿的约翰·辛格顿·科普利（John Singleton Copley）、德比的约瑟夫·赖特（Joseph Wright），以及托马斯·贺加斯（Thomas Hogarth），虽然画风各异，但是殊途同归，均体现出一种反映时代精神的自然主义。许多艺术家，如伊丽莎白·维热 - 勒布伦（Elisabeth Vigée-Lebrun）和托马斯·庚斯博罗（Thomas

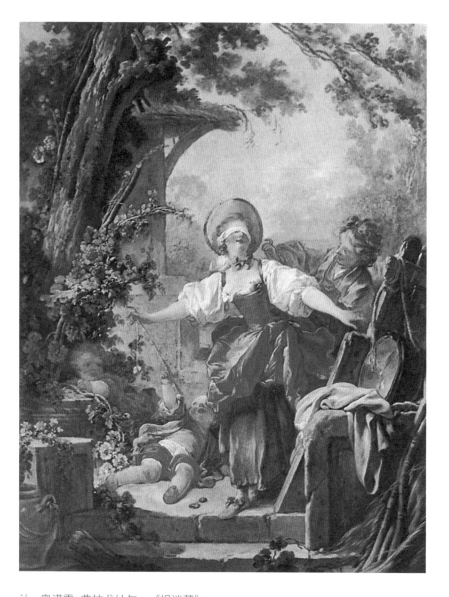

让 - 奥诺雷·弗拉戈纳尔，《捉迷藏》

约 1750—1752 年，114cm×90cm，布面油画

俄亥俄州，托莱多美术馆

Gainsborough，1727—1788），在他们的画作中融入了洛可可艺术标志性的轻盈笔触，同时也避免画面过度轻盈。尽管他们的画面欢乐洋溢，但是避免了矫揉造作、肤浅的质感。

西方绘画中，古典主义常青不老，而它正是洛可可的劲敌。古典风格的要点——具备动态平衡、理想化的自然主义，在制衡中追求和谐、限制色彩、重视线条，深受古希腊罗马典范的影响——在 18 世纪晚期重现画坛，以回应洛可可艺术。1785 年，雅克 - 路易斯·大卫（Jacques-Louis David）展出《荷拉斯兄弟之誓》（*Oath of the Horatii*），全民为之震惊，该作品受到包括国王在内的法国人集体欢迎，在国际上也颇受好评。作品展出时，托马斯·杰弗逊（Thomas Jefferson）碰巧在巴黎，该作品给他留下了深刻印象。新古典主义的流行早于法国大革命，但革命一爆发，占据道德优势的新法国政权就将其奉为官方风格。洛可可则与颓废的旧制度联系在了一起，洛可可画家们被迫逃离法国或改变画风。

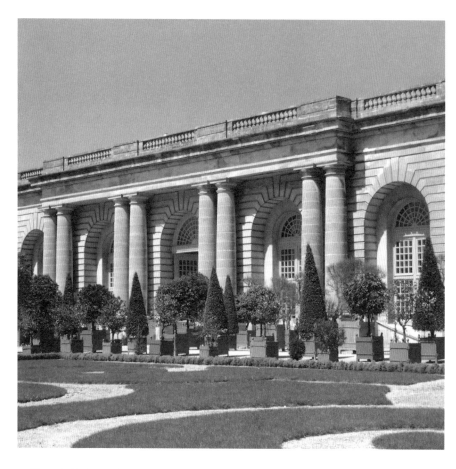

于勒·阿尔杜安 - 芒萨尔，橘园
1684—1686 年
巴黎，凡尔赛宫

建 筑

建筑很容易就适应了这种新的流行趣味。早在 17 世纪初，就有理论家倡导一种更简洁、更对称、更静谧的形式语言，这种倾向可能受到了意大利建筑评论家安德烈亚·帕拉蒂奥（Andrea Palladio，1508—1580）影响。在整个 18 世纪，建筑的外部结构普遍表现为严格的古典主义；但与此同时，在路易十四去世后不久、菲利普二世（奥尔良公爵）摄政时期，洛可可风格已经出现，因此法国人也称其为"摄政风格"（Style Régence）。当然，这种新风格几乎完全局限于室内装饰和工艺品的领域，受其影响的家具、配件和墙纸更为优雅。巴洛克装饰多用雕塑和缤纷的色彩，风格沉闷而浮夸；与之相比，洛可可装饰更轻盈明亮，洛可可装饰运用少量直线将曲线与大面积涡卷形装饰融为一体。

精心设计、合理规划的房间布局，空间之间的相互连接以及无处不在的装饰，共同构成了与众不同的室内风格。装饰线脚在转角处断开，卷成弧形。弧形包围的空间插入花朵等小装饰，花叶包裹中的线脚亦随之转为柔美之感。除娇媚的曲线、小巧的弧形、生机勃勃的花卉卷草纹特点之外，打破严格对称是洛可可装饰最引人注目的特点之一。

当时最著名的室内设计师，包括加斯特 - 奥雷里·梅索尼

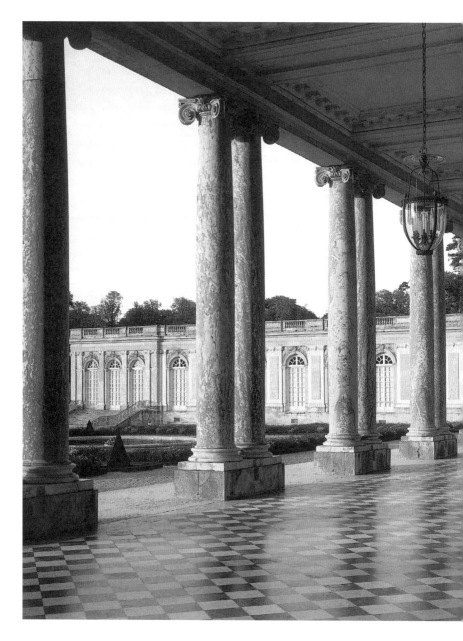

于勒·阿尔杜安 - 芒萨尔，大特里亚农宫

1687—1688 年

巴黎，凡尔赛宫

埃（Juste-Aurèle Meissonnier）、吉勒 - 马利·奥佩诺德（Gilles-Marie Oppenord）和弗朗索瓦·德·屈维利埃（François de Cuvilliés）在内，他们在慕尼黑也非常活跃。他们的雕刻和素描作品展示出非凡的创造力与丰富的想象力，也清晰地表明意大利怪诞艺术是法国室内设计的基础。与此同时，公共建筑的装饰也在很大程度上受到这些室内设计师的影响，尤其是扶手、栏杆和铁门等铁艺作品。

在 17 世纪的法国建筑中，有一种潮流反对夏尔·勒·布伦（Charles Le Brun）那种沉闷、厚重的巴洛克风格，反而提倡严格的古典主义，以克劳德·佩罗（Claude Perrault）主持的卢浮宫扩建工程为代表。佩罗在建筑领域的主要作品是卢浮宫的东立面和南立面。然而，法式建筑风格的开创者另有其人，即当时的顶级建筑师于勒·阿尔杜安 - 芒萨尔（Jules Hardouin-Mansart），他在 30 岁时已受命担任国王的首席宫廷建筑师，他利用古典主义建筑结构的严谨性创造出最有效的巴洛克装饰形式。

阿尔杜安 - 芒萨尔的主要工作是为路易十四的最后一位情妇曼特侬夫人（Marquise de Maintenon）修建了凡尔

赛宫的礼拜堂、皇家宫殿、大特里亚农宫和橘园。完工于
1706 年的荣军院圆顶教堂为其最重要的作品，教堂的穹顶
完美结合了宏伟效果与法式优雅。在其所有作品中，阿尔
杜安－芒萨尔为优雅的装饰线条和立面装饰应用于建筑创
造了基础条件。

绘　画

17 世纪偏冷的图像表现在 18 世纪逐渐让位于一种更温暖
的观念，最终发展为一种轻浮的表达形式。法国艺术在 18
世纪终于找到了自己的语言。因为油画的创作技术过于繁复，
文艺复兴时期已发展起来的粉彩画风靡一时，在肖像画领
域尤甚。莱奥纳多·达·芬奇（Leonardo da Vinci）、小
汉斯·霍尔拜因（Hans Holbein the Younger）等艺术家早
已画过粉彩，论其色彩的丰富与微妙，却远远无法企及洛
可可画家。

安东尼·华托是洛可可艺术的重要人物之一。他出生在比
利时，于 1702 年左右来到巴黎，在那里他开始对风俗画和
戏剧产生兴趣。之后受到鲁本斯的影响，作品主题转向"欢
快、放纵的派对"，但是鲁本斯对他画风的影响不大。经

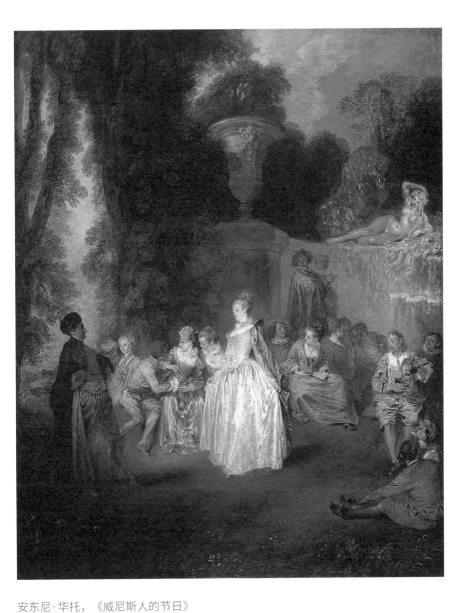

安东尼·华托，《威尼斯人的节日》

1718—1719 年，55.9cm×45.7cm，布面油画

爱丁堡，苏格兰国家美术馆

历过路易十四的盛世，此时的艺术家们专注于描绘反映欢愉、私密和精致主题的画作。轻松的氛围弥漫于政治领域和审美思潮——具体在艺术中，则表现为亲密的、装饰性的、情色的主题，以及神话场景。华托在其田园作品中歌颂肉体的欢愉，可能确实是在表达艺术家对真爱的赞美——总之，它们描绘了最富享乐主义的生活乐趣。华托拥有罕见的天赋，他掌握了大气着色的技巧，即使在最亮的光线下，仍能传达出温柔、神秘感和一种音乐性，这一天赋与出色的绘画技巧使他跻身大师之列。

华托是 18 世纪画技最精湛的画家，尽管他英年早逝，生前也一直病魔缠身，却创造了一系列超越时代品位的杰作，这些作品直至今日依然出色动人。以路易十四时代的室内设计风格为基础，结合客房、闺房和客厅装饰画中体现出的中日装饰风格，华托从中衍生出洛可可绘画。

华托最好的作品包括《爱情课》（ *The Lesson in Love*，约 1716）、《舟发西苔岛》（ *The Pilgrimage to the Island of Cythera* ）和《舞蹈》（ *The Dance*，1710—1720 ）。《热尔桑画店》（ *Gersaint's Shop Sign*，1720 ）是为巴黎画商热尔桑画的招牌，画中描绘画店的内景和贵族顾客，捕捉到当时现实社会的缩影。他最美的作品《惊喜》（ *The*

Surprise，约 1718）于 19 世纪中期失踪，人们一直以为它已不存世，直到 2008 年在英国一幢乡间别墅中被发现，不久之后以超过 1500 万欧元的价格被拍卖售出。

弗朗索瓦·布歇是路易十五及其情人蓬巴杜夫人（Madame de Pompadour）最喜欢的艺术家。布歇希望通过修饰同时代人的墙壁和天花板，成为人人喜爱的艺术家。因此可以说，他比任何人都更能体现这一世纪的品位。他在构图方面很有天赋，并总是通过轻盈的笔触将优雅完美的和谐感表现出来。早在 1723 年，布歇就赢得了备受追捧的"罗马奖"（Prix de Rome），得到资助后，他在罗马驻留四年。布歇是一位高产的画家，在他的笔下，神话场景里的女神充满诱惑，如创作于 1742 年的《狄安娜出浴》（Diana after Bathing），画中田园风景中的活动也有不少情欲的暗示。此外，他还创作书籍插图，设计挂毯图案、瓷器、扇子和剧院装饰。

作为一名设计师，他绝不逊色于同时代出色的意大利艺术家乔凡尼·巴蒂斯塔·提埃波罗（Giovanni Battista Tiepolo，1696—1770）。此外，他还画了一些杰出的肖像画，如 1750 年、1759 年为蓬巴杜夫人创作的两幅肖像画，以及《早间咖啡》[（Morning Coffee，又名《早晨》（The

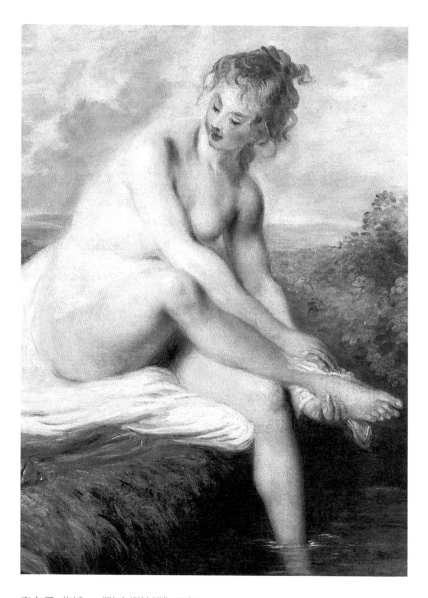

安东尼·华托，《狄安娜沐浴》局部

约 1715—1716 年，80cm×101cm，布面油画

巴黎，卢浮宫博物馆

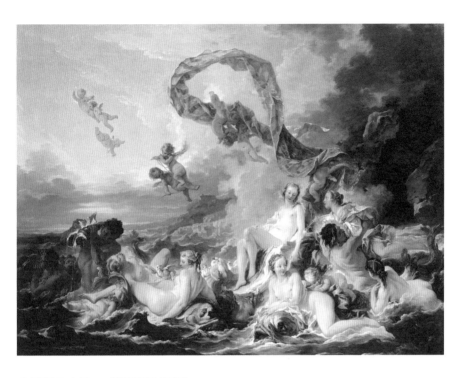

弗朗索瓦·布歇，《维纳斯的胜利》

1740 年，130cm×162cm，布面油画

斯德哥尔摩，瑞典国家博物馆

Milliner），1739）]之类私密的家庭生活场景。布歇是一
位讨人喜欢的肖像画家，他像是一个风度翩翩的美梦制造
者,在厚厚的粉和化妆层之下，创造出一个远离现实的世界，
如《维纳斯在火神伏尔甘的铁匠铺》（Venus in Vulcan's

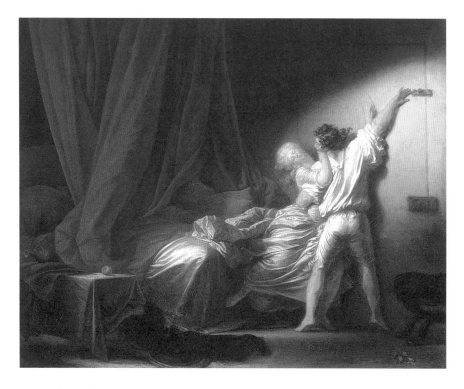

让 - 奥诺雷·弗拉戈纳尔，《门闩》
约 1777 年，74cm×94cm，布面油画
巴黎，卢浮宫博物馆

Smithy，1757）。在法国大革命之后，布歇的作品几乎完全消失，直到 19 世纪末才重新出现。

让 - 奥诺雷·弗拉戈纳尔是布歇优秀和才华横溢的学生之一，是香水制造商的儿子。他来自香水之城格拉斯。他画的题材主要是带有喷泉、洞穴、神庙和露台的浪漫花园，并一直保持这种风度翩翩、无往不利的创作传统，代表作

包括《浴女》（ *The Bathers*，1756）和鼎鼎有名的《秋千》（ *Swing* ）、《偷吻》（ *The Stolen Kiss* ）。最终，革命的风暴摧毁了这类艺术。

让 - 西梅翁·夏尔丹（Jean-Siméon Chardin，1699—1779）是 18 世纪最重要的色彩大师之一。他最初是一位静物画家，后来将描绘对象扩展到日常生活中的事物，如《削萝卜的厨娘》（ *Cook Cleaning Turnips*，1738）。这些作品展示平凡朴实的现实，夏尔丹从现实中发现艺术魅力，无须在画中特别强化知识或精神深度。1728 年，皇家艺术学院接受他同年创作的两件静物画：《鳐鱼》（ *The Skate* ）和《冷餐台》（ *The Buffet* ）。他因此得到认证和会员资格，有机会获取皇室订单。夏尔丹的油画捕捉到日常生活的伟大与精妙，并揭示出日用品中隐藏的诗意和萦绕其后的人情世故。他没有在农村寻找模特，而是描绘巴黎市民的家庭生活。其最佳作品包括《洗衣妇》（ *The Washerwoman*，1735）、《餐前祈祷》（ *Saying Grace* ）和《清晨梳洗》（ *Morning Toilette* ）。

让 - 巴蒂斯特·格勒兹（Jean-Baptiste Greuze，1725—1805）是 18 世纪法国画派中重要的艺术家之一。其别具一格的画风与情感充沛、富有戏剧性的风俗画使他与众

不同；他创造了属于自己的、独一无二的个人风格。作品《乡村新娘》（ *The Village Bride* ，1761）中，每个细节都像是演员扮演出来的，似乎是某出家庭情感剧中的一幕。他后期创作了不少赏心悦目的年轻女孩画像。格勒兹特别强调微妙的情绪，有时甚至会过于戏剧性，比如《打破的水罐》（ *The Broken Jug* ，1771）。他创作的漂亮儿童、少女的面孔与半身像，有时表现出深深的迷惘，但是符合上层阶级的品位，所以也接到了不少订单。这样的绘画风格能够超越时代，即使是革命动荡也无法使之消逝。此类作品包括创作于 1770 年至 1780 年的《年轻农民女孩的肖像》（ *Portrait of a Young Peasant Girl* ）和《一个年轻女孩的肖像》（ *Portrait of a Young Girl* ）。随着 18 世纪的结束，他的职业生涯也走到了尽头。一种新风格和一颗新星被发掘出来：新古典主义和雅克 - 路易斯·大卫（Jacques-Louis David）。

雕　塑

18 世纪的法国在美术领域独领风骚。随着太阳王的去世和绝对主义的终结，法国顾客对艺术口味变得清晰起来：他

们当时正在寻找一种不那么宏伟的风格。至于雕塑，刚好能适合室内装饰，这就是洛可可风格雕塑的诞生。

然而，1789 年法国大革命孕育出启蒙运动的思想后，这种优雅的生活戛然而止。流血事件结束了轻浮的法国洛可可风格；此时人们的品味倾向于严格的、清教徒风格的古典主义。在 18 世纪，只有伟大的纪念性雕塑仍然遵循以往的风格。其最具代表性的艺术家是让 - 巴蒂斯特·皮加勒（Jean-Baptiste Pigalle，1714—1785），他在斯特拉斯堡（Strasbourg）圣托马斯教堂创作的《萨克森元帅纪念碑》（*Monument to the Marshal of Saxony*）清楚地展示出巴洛克艺术浮夸、戏剧性的基本特征。此外，还有一类常常被忽视的风俗题材雕塑，它们与自然和现实生活密切相关，欢乐的气息洋溢其中，如埃德蒙·鲍彻登（Edmé Bouchardon，1698—1762）创作的喷泉浮雕，表现了儿童嬉戏的场面与四季寓言。

埃德蒙·鲍彻登在生前被奉为当时最伟大的雕塑家之一，他于 1722 年赢得罗马奖。他反对吉安·洛伦佐·贝尼尼（Gian Lorenzo Bernini）式的巴洛克式传统。他并非俏皮的洛可可风格的忠实拥趸，而是更倾向于古典主义。在罗马逗留的 10 年期间，他创作了一件非凡的教皇本笃十三世

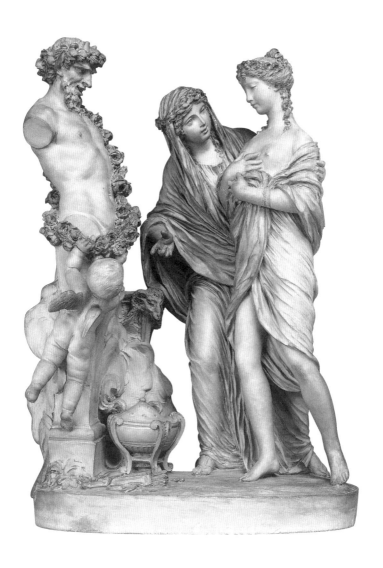

克洛迪昂［Clodion，本名克劳德·米歇尔（Claude Michel）］，
《维斯塔女神在潘神祭坛献上一位年轻女子》
约 1775 年，高 45.1cm
洛杉矶，盖蒂博物馆

半身像。令其声名鹊起的杰作则是《丘比特将赫拉克勒斯的木棒切割成弓》（*Cupid Cutting His Bow from the Club of Hercules*）。他的另外两件名作是位于巴黎格勒奈尔大街的喷泉和巴黎市政府委托创作的《路易十五骑马像》（*Louis XV on Horseback*，1748）。在揭幕仪式上，《路易十五骑马像》被誉为法国有史以来最美丽的作品。事实上，鲍彻登在生前并未来得及完成这件作品——皮加勒接替了他的工作。后来，这件纪念像未能免于革命的暴风雨，遭到摧毁。

尼古拉斯·库斯图（Nicolas Coustou，1658—1733）和纪尧姆·库斯图（Guillaume Coustou，1677—1746）是里昂一位樵夫的儿子。尼古拉斯 23 岁时赢得罗马奖，得以在罗马的法兰西学院学习 4 年。随后，他被任命为巴黎皇家艺术学院院长。从 1690 年开始，他与安东尼·科塞沃克（Antoine Coysevox，1640—1720）合作，装修马利城堡和凡尔赛宫。尼古拉斯才华出众，其众多作品——包括《塞纳河与马恩河》（*La Seine et la Marne*，约 1712）、《阿波罗》（*Apollo*，1713—1714）和《扮作朱庇特的路易十五》（*Louis XV as Jupiter*，1725）——是他那个时代最具代表性的雕塑，至今魅力不减。

弟弟纪尧姆作为雕塑家比哥哥更为出色。他也获得了罗马

奖，但不想受制于学院的规则。他一度在罗马街头流浪。最后，雕塑家皮埃尔·勒·格罗斯（Pierre Le Gros）的工作室雇用了他。像哥哥一样，纪尧姆为太阳王路易十四服务。他最漂亮的作品《被驯马师勒制的骏马》（*Horse Restrained by a Groom*）是马利城堡的两座马雕之一，如今在巴黎香榭丽舍大街可以看到它的复制品。纪尧姆也曾为普鲁士国王腓特烈二世（Frederick Ⅱ）工作，创作雕像《战神》（*Mars*）和《维纳斯》（*Venus*）。

安东尼·科塞沃克出生于西班牙裔家庭，是法国最伟大的雕塑家之一。17 岁时，他就创作出雕像处女作——一件杰出的圣母像。1671 年，他应路易十四要求，创作了一系列皇家园林纪念雕像和室内装饰品。1676 年，因其艺术上的成就，科塞沃克成为皇家艺术学院的一员。他曾接受委托创作路易十四和查理曼大帝的雕像，今天在巴黎荣军院的圣路易黎教堂仍能欣赏到这些作品。他最精彩的作品包括杜伊勒里花园入口处一对骑行飞马的雕像《费玛》（*La Renommée*，1699—1702）和《墨丘利》（*Mercury*，1701—1702）、圣厄斯塔什教堂的让-巴蒂斯特·科尔贝（Jean-Baptiste Colbert）陵墓雕像和红衣主教儒勒·马扎然（Jules Mazarin）陵墓雕像（1689—1693）。尽管科塞沃克迎合时代品味，难免有些华丽夸张，但仍不失为一位出色的雕塑家。

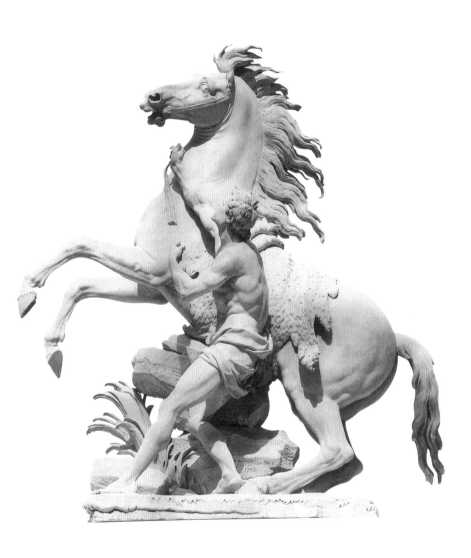

纪尧姆·库斯图，《被驯马师勒制的骏马》，又名《马利骏马》

1739—1745 年，340 cm×284cm×127cm，卡拉拉大理石

巴黎，卢浮宫博物馆

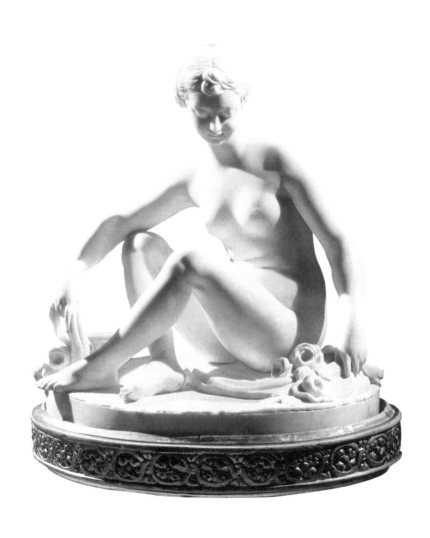

艾蒂安·莫里斯·法尔科内，《花神》

约 1751 年，高 32cm，大理石

圣彼得堡，冬宫博物馆

让 - 安东尼·乌东（Jean-Antoine Houdon，1741—1828）
12 岁进入皇家雕塑学院学习。学到勒内 - 米歇尔·斯劳
德兹（René-Michel Slodtz）和让 - 巴蒂斯特·皮加勒传
授的所有本领之后，20 岁的他赢得罗马赛大奖，随后在罗
马工作 10 年。他的巨大才华深得教皇克莱门特十四世的
欣赏。据说教皇看到他为天使与殉道者圣母大教堂创作的
《圣布鲁诺像》（St. Bruno）时，惊呼道："如果不是受
到规则的约束，他肯定会开口说话！"乌东送作品《梦神》
（Morpheus，1771）参加沙龙展，因此成为皇家雕塑学院的
一员。1773 年，他在沙龙展中展出三件胸像《丹尼斯·狄
德罗像》（Denis Diderot）、《凯瑟琳大帝像》（Catherine
of Russia）和《戈利岑王子像》（Prince Golitsyn）。乌东
也投入大量精力在皇家雕塑学院教学。在解剖学课程中，
他用自己的作品《人体解剖像》（Flayed Man）为学生做
示范，这件作品的照片至今仍被用于同样的目的。他是
深受欢迎的肖像艺术家，当时的风云人物几乎都曾坐在他
面前，成为他的创作对象。他的胸像逼真得令人惊叹。
1785 年，艺术家前往美国，接受委托创作乔治·华盛顿的
雕像，当年完成一件华盛顿的胸像。在华盛顿，他成为总
统弗农山庄的客人。该雕像原本计划放置在弗吉尼亚州的
议会大厦。

回到法国后，乌东为普鲁士国王创作了《寒冷的女人》(The Chilly Woman)，这是他最出色、最著名的作品之一。该作品与一件表现夏季的雕像相呼应，直接地表现了冬日里因受冻而瑟瑟发抖的人物形象。革命的爆发最终让他的一系列委托创作泡汤。在拿破仑时期，乌东几乎无事可做，但他仍然接到委托，为布格涅的军功柱创作巨幅浮雕，此外还有几个胸像订单，如1806年为米歇尔·内伊(Marshal Ney)创作了一件，此外还为约瑟芬和拿破仑创作了一件。1823年，乌东的妻子去世，他隐退艺坛。他还患有动脉硬化，五年后，孤独的艺术家追随妻子而去。

让-巴蒂斯特·皮加勒的父亲是一位为皇室制作精美橱柜的乌木艺术家，他主要采用黑檀木创作，这种黑色木料质地坚硬，很难被雕刻。皮加勒作为学徒加入罗伯特·勒·洛兰(Robert Le Lorrain)工作室，成为让-巴蒂斯特·勒莫恩(Jean-Baptiste Lemoyne)的学生。他未能赢得罗马奖，因此，在1740年前后，身无分文的他徒步前往罗马，穷困潦倒地混迹罗马。幸好雕塑家纪尧姆·库斯图收留了他，否则他可能已经一命呜呼。

法国驻罗马大使极为青睐皮加勒的作品，从他手里购买了一件《玩牌者》(Card Player)的复制品。皮加勒回到巴黎后，

创作大理石雕像《穿飞鞋的墨丘利》（*Mercury Fastening His Sandals*），并将其作为美术学院院士成员资格申请材料提交给学院。国王购买了这件作品的放大复制版，并委托他创作了另一件雕像《维纳斯》（*Venus*，1748）。此外，皮加勒还通过他的赞助人蓬巴杜夫人获得了一系列订单。蓬巴杜夫人把贝尔维尔宫路易十五肖像（现已毁）和一件名为《爱与友谊》（*Love and Friendship*，1758）的雕像委托交给了他。在一件名为《扮作友谊女神的蓬巴杜夫人》（*Madame de Pompadour as Friendship*）的寓言式雕像中，皮加勒精美地描绘了他的赞助人。

皮加勒也深受马利尼侯爵（Marquise de Marigny）的喜爱，后者帮他得到了萨克森元帅陵墓雕像的订单。除了纪念性雕塑，皮加勒也擅长创作胸像和小雕像。他的作品，尤其是晚期作品自然主义的特征非常明显，如《伏尔泰裸体像》（*Nude Voltaire*）。他创作的儿童形象也非常出色，如著名的《拿鸟笼的男孩》（*Boy with the Birdcage*，1749）。

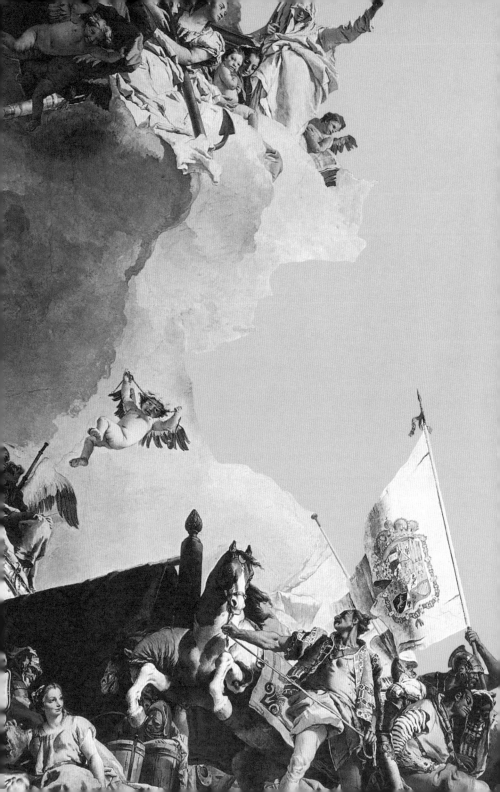

意大利洛可可艺术

The Rococo in
Italy

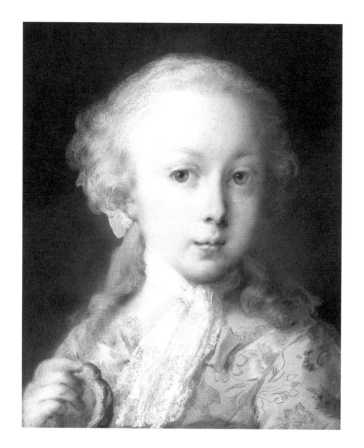

罗萨尔巴·卡列拉，《勒布隆家族女孩肖像》
约 1730 年，34cm×27cm，纸上粉彩
威尼斯，学院美术馆

在今天的人看来，洛可可文化下的意大利社会有些奇怪，
涂脂抹粉、矫揉造作，见面彬彬有礼，鞠躬致敬，转身就
用杂糅着爱情喜悦的有毒诗歌射出利箭。乍一看，满眼腐朽，
但这些新观念像一场肆虐的风暴，几乎要摧毁前几个世纪
创造的一切。

人们常说，巴洛克艺术诞生于蓬巴杜夫人的宫殿。但即便在那一时期，贵族和当权者的闺房卧室里也没有酝酿出什么真正的文化趋势。洛可可起源于巴洛克衰败的地方。亚洲文化对它的影响也不容小觑。尤其是耶稣会学者基歇尔（Kircher）向意大利艺术家讲述了亚洲艺术的奥秘，东方的影响在意大利的绘画中若隐若现，最终在提埃波罗的壁画里显现为一些奇怪的人物形象。

总体而言，18 世纪的意大利发现自己已经走向衰落。但毫无疑问的是，尽管面临经济危机和政治压力，意大利人仍拥有巨大的创造力，在欧洲的文化生活中发挥着积极的作用。

建　筑

在吉安·洛伦佐·贝尼尼、卡洛·方塔纳（Carlo Fontana）、贝尼尼的伟大竞争对手弗朗西斯科·博罗米尼（Francesco Borromini）、巴达萨尔·隆盖纳（Baldassare Longhena）等意大利建筑大师的探索下，意大利找到了适合自己的建筑形式语言。这些大师影响巨大，后面的几代建筑师都还在使用他们制定的某些规范。

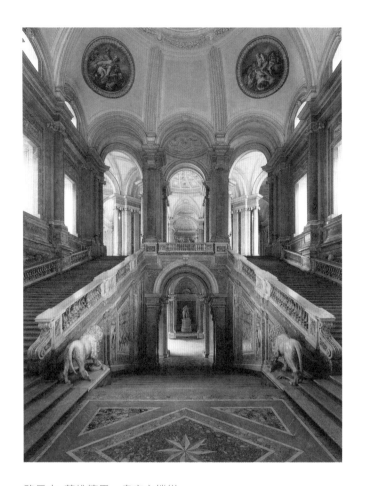

路易吉·范维德里，皇宫主楼梯
1752—1774 年
卡塞塔，卡塞塔王宫

正是弗朗西斯科·博罗米尼在他的草图中禁止使用直线，而以曲线和旋涡取而代之。他消解掉基本形的重要性，强调装饰的作用。他的接班人中，最有名的是菲利普·尤瓦拉（Filippo

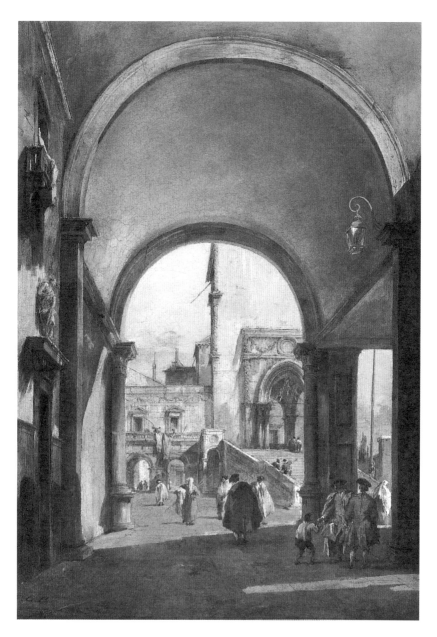

弗朗西斯科·瓜尔迪，《建筑随想》

约 1770 年，54.2cm×36.2cm ，布面油画

伦敦，国家美术馆

Juvarra）和路易吉·范维德里（Luigi Vanvitelli），他们在设计卡塞塔王宫时，将法国的宫殿建筑风格引入意大利，并往前迈了一大步。也正是这一发展，消除了一直以来存在于意大利与其他国家建筑风格之间的隔阂。

绘　画

随着艺术风格再次回归大师，艺术界逐渐开始追求简约与自然之风。罗马是这一时期所有艺术创作的中心，但在曾经的艺术中心威尼斯，艺术界的风起云涌也不容小觑。18世纪威尼斯绘画界的特点是出现了一批致力于准确描绘社会的艺术家。其中最著名的无可争议的三位画家是弗朗西斯科·瓜尔迪（Francesco Guardi，1712—1793）、彼得罗·隆吉（Pietro Longhi，1701—1785）和卡纳莱托（Canaletto，1697—1768）。

卡纳莱托在这批威尼斯名家中最为年长。他描绘威尼斯运河及两岸教堂、宫殿的作品形成了一种特殊的建筑绘画，从而声名鹊起。与父亲一样，卡纳莱托最初是一名舞台布景画师。20岁时，他搬到罗马，终其一生不曾离开。卡纳莱托学生众多，让-奥诺雷·弗拉戈纳尔也是其中之一。

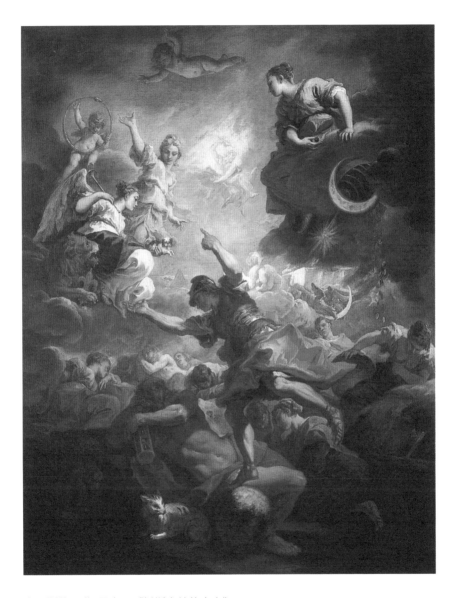

塞巴斯蒂亚诺·里奇，《托斯卡纳的寓言》

1706 年，90cm×70.5cm，布面油画

佛罗伦萨，乌菲齐美术馆

他早期主要创作城市景观画，专注表现家乡威尼斯的壮观景色。其典型风格在于表现光与影的对比。很多风景画就等同于城市的照片，另外还有一些作品表现各类庆典或仪式。

卡纳莱托画作最重要的特征是大气感、地方色彩感和几何透视感。他笔下无与伦比的威尼斯风景画包括两幅《威尼斯大运河》（*Canale Grande*，1730—1750）、两幅《里亚托的大运河》（*Canale Grande a Rialto*，1730—1750），以及 1720 年至 1750 年他反复绘制的圣马可广场。1746 年至 1755 年，卡纳莱托在伦敦为里士满公爵的画廊绘制了泰晤士河、温莎城堡的景色。卡纳莱托的杰作在 19 世纪影响了整个风景画领域。

后来，他的侄子贝尔纳多·贝洛托（Bernardo Bellotto）继续创作此类作品，而且也被人称为"卡纳莱托"。二人的画风极其接近，以致许多作品无法确认作者是叔侄中的哪一位。

彼得罗·隆吉的幽默比素描和色彩技法更能吸引观众。他创作出了不少精彩的作品，如《幸福的情侣》（*The Happy Couple*，约 1740）、《家庭音乐会》（*Family Concert*，约 1752）、《女士与她的裁缝》（*Lady with Her Dressmaker*，约 1760）、《理发师》（*The Hairdresser*，约 1760）。在《晕倒》（*The Faint*，约 1744）、《诱惑》（*The Temptation*，

约 1750）、《地理课》（*The Geography Lesson*，约 1752）和《炼金术士》（*The Alchemists*，约 1757）中，可以看到艺术家内在的洞察力。有时隆吉被人称为"威尼斯的威廉·贺加斯"（William Hogarth）。然而，两人除了生活在同一时代，并无相似之处：他们的创作动机与艺术风格截然不同——一个喜欢尖锐的讽刺，另一个则充满柔和、欢快与宽容之感。

弗朗西斯科·瓜尔迪是卡纳莱托的学生，他使用与老师类似的轻快笔触绘画。通过精致的素描技法，他创造出光线与空气的效果；几乎没人比他更懂得如何描绘水面上折射的光，如何通过有意地放弃细节以打造整体印象。《威尼斯节日音乐会》（*Venetian Gala Concert*）能很好地说明这一点，这张画几乎就是印象派作品。瓜尔迪作品的颜色有时非常干硬，但就真实性和准确性而言，尽管他并不追求达到照片精度的建筑线条，整个场景依然是缜密周全的。

他创作了不少描绘城市风景的作品，包括《从贡多拉码头看圣耶利米的大运河》（*Grand Canal in San Geremia Seen from a Gondola Mooring Place*，约 1741）、《威尼斯风景：安康圣母教堂和海关大楼》（*View of Venice with Santa Maria della Salute and the Dogana*，约 1780）、《威尼斯

总督府》（*Doge's Palace in Venice*，18 世纪中叶）和《圣路济亚教堂与赤足教堂之间的大运河风景》（*Veduta of the Grand Canal between Santa Lucia and the Scalzi*，18 世纪中叶）等。

乔凡尼·巴蒂斯塔·提埃波罗是威尼斯装饰艺术最后的大师，是意大利洛可可艺术的最佳代言人。他的父亲多梅尼科（Domenico）是一艘商船的船长；父亲去世后，母亲将年轻的提埃波罗送到格里戈里奥·莱扎里尼（Gregorio Lazzarini）的工作坊当学徒。天赋异禀的提埃波罗在 20 岁时，已经在威尼斯成为一位人人尊敬的艺术家，主要为教堂和宫殿创作大型装饰画，并于 1755 年被任命为威尼斯学院（Venice Academy）的第一任校长。

提埃波罗变成了艺坛明星，米兰、贝加莫、乌迪内和维琴察等城市都争着邀请他去创作。而且他的名气很快就向北传播开去，穿越阿尔卑斯山，到达维尔茨堡。那里的选帝侯资助了提埃波罗的旅程，并花费高达 3000 德国金币让提埃波罗装饰他的宫殿，选帝侯又付给艺术家 21000 德国金币的报酬。今天，在维尔茨堡宫（Residence Palace）的楼梯大厅和帝国大厅，我们仍能欣赏到提埃波罗的壁画和天顶画，尤其是表现世界四大洲的宏幅巨作，令人目眩。

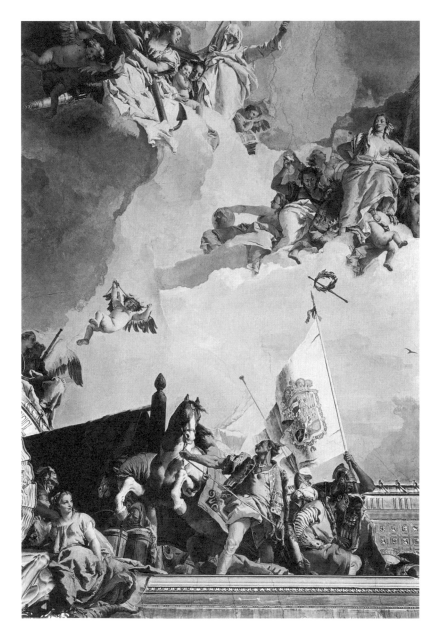

乔凡尼·巴蒂斯塔·提埃波罗，《西班牙颂歌》

1762—1766，1500cm×900cm，湿壁画

西班牙，马德里皇宫

提埃波罗在素描与构图技巧、人物安排、描绘和着色技术方面，几乎无人能超越。他的作品包括《劫掠欧罗巴》（*Rape of Europa*，1720—1722）、《亚历山大大帝和情人康巴斯白在画家阿佩莱斯的工坊》（*Alexander the Great and Campaspe in the Workshop of Apelles*，1725—1726）、《亚伯拉罕与天使》（*Abraham and the Angels*，1732）、《狄安娜与宙斯》（*Danae and Zeus*，约 1736）等。艺术家还在马德里皇宫创作了壁画《西班牙颂歌》（*Glorification of Spain*）、《神化的西班牙王室》（*Apotheosis of the Spanish Royal Family*，1762—1766）和《圣母无原罪》（*Immaculate Conception*，1762—1766）。

提埃波罗的离去也伴随着威尼斯艺术传统的黄金时代的结束。1770 年 3 月 27 日，他在马德里去世，未能再见威尼斯。

雕　塑

在 18 世纪的意大利雕塑家中，有两位特别突出：安东尼奥·卡诺瓦（Antonio Canova，1757—1822）和尼古拉·萨尔维（Nicola Salvi，1697—1751）。

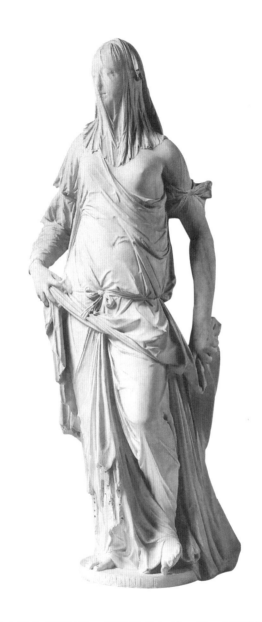

安东尼奥·科拉迪尼，《蒙面纱的女人》，另一个可能的名字是《信仰》
18 世纪上半叶，138cm×48cm×36cm ，大理石
巴黎，卢浮宫博物馆

安东尼奥·卡诺瓦是一个穷石匠的儿子；父亲在卡诺瓦很小的时候就去世了，祖父抚养他成人，希望他继承家族的石匠传统。据说卡诺瓦的职业生涯始于一位威尼斯参议员的厨房。卡诺瓦在准备晚餐时，用黄油塑造出一只带翅的威尼斯雄狮，奉上参议院的餐桌。客人们兴致高昂，召唤这位 10 岁的男孩到餐厅，当面表达他们对其作品的钦佩。之后，晚宴的主人——参议员说服卡诺瓦的祖父将他送进工作坊当学徒，跟随雕塑家托雷蒂（Torretti）学习。

卡诺瓦接到的第一个订单是创作一组《俄耳甫斯和尤利迪斯雕像》（*Orpheus and Eurydice*，1776），它们将被立在赞助人府邸的台阶上。之后的订单是组雕《代达罗斯和伊卡洛斯》（*Daedalus and Icarus*）。1780 年，他前往罗马，在那里他的关注点转向古典艺术作品。这一时期的名作包括《因丘比特之吻而复活的普塞克》（*Psyche Revived by Cupid's Kiss*），以及一对赤身裸体的拳击手《达莫西诺斯和克鲁加斯》（*Damoxenes and Creugas*）。暂居罗马期间，他开始创作自己的代表作：《忒修斯征服牛头怪》（*Theseus Conquers the Minotaur*，1782）。拿破仑是他的崇拜者之一，且交给他一个重要的委托，创作一尊巨大的胸像。卡诺瓦成为官方指定的帝国雕塑家，为拿破仑的母亲玛丽 - 路易莎（Marie-Louise）创作过肖像，为拿破仑的妹妹波利

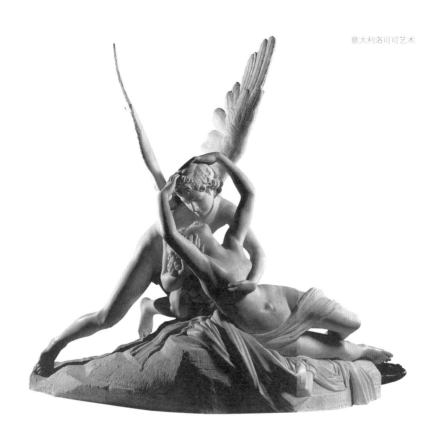

安东尼奥·卡诺瓦，《因丘比特之吻而复活的普塞克》
1787—1793 年，155cm×168cm×101cm，大理石
巴黎，卢浮宫博物馆

娜创作《扮作胜利女神维纳斯的波利娜像》（*Pauline as Venus Victrix*，1805—1808），很多宫廷成员都曾请他创作肖像。

在维也纳，卡诺瓦接受委托，创作奥地利女大公玛丽·克里斯汀（Marie Christine）的陵墓雕像（1798—1805）。他最有名的肖像作品大概是《教皇庇护七世胸像》（*Bust*

of Pope Pius VII，1807）。教皇授予他伊斯基亚侯爵的头衔，为此卡诺瓦设计了一件体量巨大的雕像《宗教》（*Religion*）。之后，卡诺瓦的订单纷至沓来，其中包括他的名作《维纳斯和战神》（*Venus and Mars*，1816—1822）等。卡诺瓦最后在他的出生地波撒格诺（Possagno）定居。他被认为是古典风格艺术的先驱，引领艺术回归古典理想并更倾向于自然主义的诠释。

尼古拉·萨尔维出生于罗马，教皇克莱门斯十二世把贝尼尼在 1640 年开启的特莱维喷泉工程（Trevi Fountain）交到他手上。位于波利宫（Palazzo Poli）后的喷泉几乎占据了整座小广场。这个巨大的作品，包括其凯旋门、美丽的喷泉和闪耀的灯光，是 18 世纪罗马巴洛克艺术的典范。萨尔维将很长一段职业生涯都投入了这个工程，但最终该工程也未能在他手里完工。主持喷泉工程的同时，他与范维德里合作设计了罗马圣安东尼教堂（Church of Sant'Antonio）的圣乔凡尼·巴蒂斯塔礼拜堂（Chapel of San Giovanni Battista，1742），以及基吉 - 奥德斯科奇府邸（Palazzo Chigi-Odescalchi，1745）的外立面。在他生命的最后几年里，萨尔维患上严重的关节炎，他不得不坐在轿子里被人抬着四处行动。

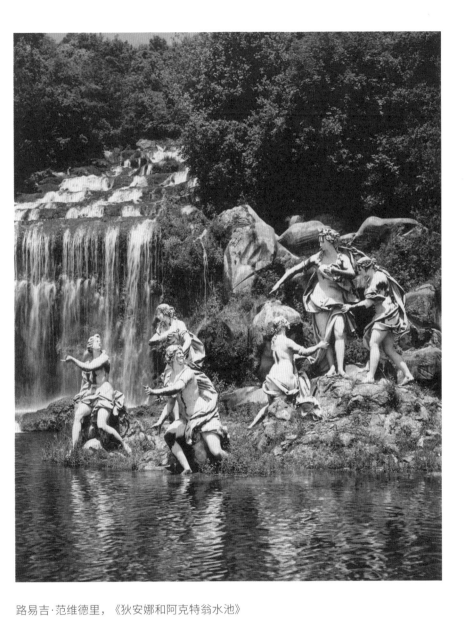

路易吉·范维德里，《狄安娜和阿克特翁水池》

约 1770 年，大理石

卡塞塔，卡塞塔王宫

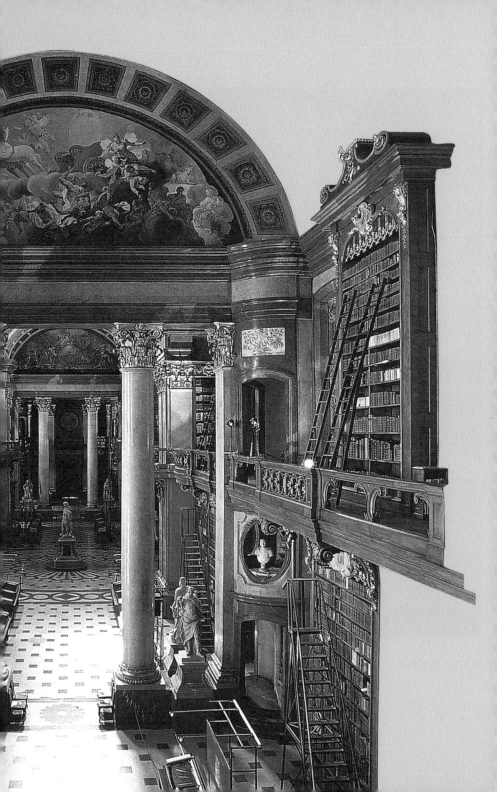

德奥洛可可艺术

Rococo in Germany and Austria

ROCOCO

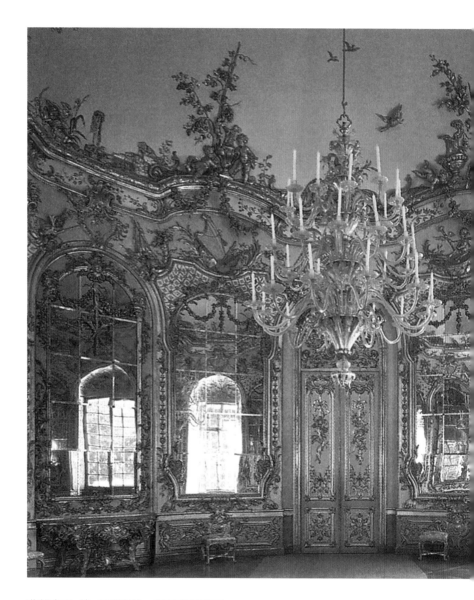

弗朗索瓦·德·屈维利埃，阿玛琳堡镜厅

1734—1739 年

慕尼黑，宁芬堡宫

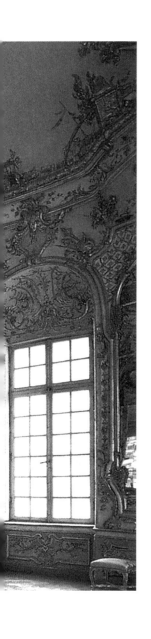

普鲁士与奥地利之间的七年战争（1756—1763）爆发前以及战争期间，德意志艺术陷入了停滞状态。德意志画家转向他国艺术家寻求灵感。各地宫廷纷纷鼓励艺术家借用法国风格与艺术潮流，例如，巴伐利亚的施莱斯海姆宫（Schleissheim Palace）和宁芬堡宫（Schloss Nymphenburg）模仿自好几种法国室内装饰和家具的原型。同一件艺术品中，往往能看到法国、意大利和尼德兰艺术的共同影响。但法国品味往往占据主导。德意志按照法国的艺术学院建立了自己的学院体系，自然会奉法国艺术为圭臬。

德意志建筑中也可以看到很多来自意大利的影响，尤其是教堂建筑都遵循着梵蒂冈的建筑规则。修道院重获权力与发展空间，进而有能力实现他们修建新建筑的热切愿望。特别是在巴伐利亚和奥地利，大多数这一时期的僧侣修道院都是以罗马式教堂为模本新建或重建的。此外，塔楼的装饰也会加上一个德意志特征：洋葱形的皇家屋顶。

但是，18世纪下半叶的这些建筑还是应该被理解为一种向新古典主义过渡的形式。

建　筑

大多数建筑都是由各地的选帝侯们建造的。他们的宫殿往往成为艺术圈的中心，这展示出人们对建筑重新点燃的激情，这也是宗教改革动荡之后诞生的新观念的特征之一。

马图斯·丹尼尔·柏培曼（Matthäus Daniel Pöppelmann，1662—1736）在德累斯顿受选帝侯委托，在城堡内外墙之间的一个要塞原址上设计了一座茨温格宫。该建筑设计要求包括一组"罗马式风格、豪华的娱乐建筑"；最重要的是，还要满足这座"娱乐城堡"举行萨克森宫廷夏季狂欢的需求。

为了登临波兰王位，"强人"奥古斯都二世（Augustus the Strong）拖到最后还是不得不皈依了天主教，为此他在萨克森宫廷在圣母教堂（Frauenkirche）之外又新修了一座宫廷教堂——宏伟的圣三一教堂（Catholic Cathedral of St. Trinitatis，1739—1754）。该教堂的设计和修建由四位建筑师合作完成。意大利建筑大师加塔诺·加弗里（Gaetano Chiaveri）启动了这项工程，之后塞巴斯蒂安·韦泽尔（Sebastian Wetzel）和约翰·克里斯托夫·诺福尔（Johann Christoph Knöffel）接手，最后由朱利斯·海因利希·施瓦兹（Julius Heinrich Schwarze）完成。特别引人注目的是位于主入口上方、高耸入云的中塔，其高度达到了 85 米

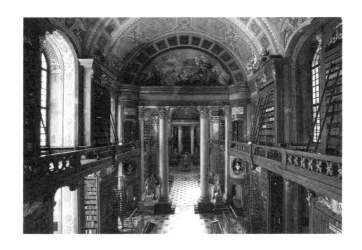

约翰·本哈德·菲舍尔·冯·埃尔拉赫，宫廷图书馆
1723—1726 年
维也纳

左右。1945 年 2 月，教堂遭受重型炸弹袭击，除高塔以外几乎无一幸免，直至 1987 年教堂重建。

柏林的建筑虽然在数量上比不过德累斯顿，但其意义绝不逊色。选帝侯腓特烈一世（Prince Elector Frederick Ⅰ）上台之后，柏林出现了一种迥异于其他区域的新风尚。出于政治和宗教原因，选帝侯很反感法国，因此在为自己的宫殿增添新建筑和艺术品时，他选择在尼德兰艺术和出于宗教原因逃离法国的新教徒艺术中汲取灵感。

安德烈亚斯·施吕特（Andreas Schlüter，1660—1714）是一位兼具建筑与雕塑才华的艺术家。最能体现他这一才华的作品是创作于 1696 年至 1697 年的《"大选侯" 纪念雕像》

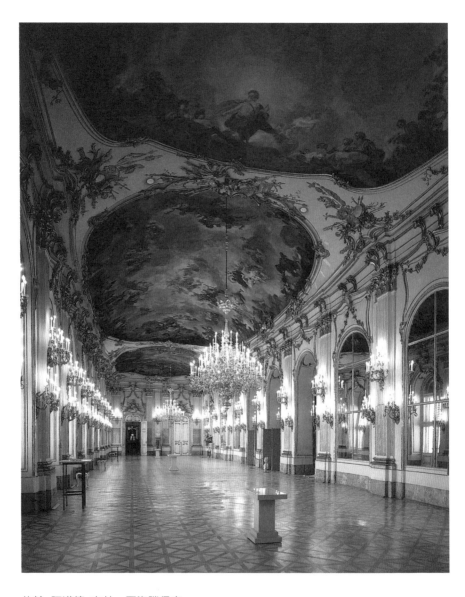

约翰·阿诺德·奈林，夏洛滕堡宫

始建于 1695 年

柏林

（ *the Great Prince Elector* ），这是德国第一座独立骑马像。它于 1703 年国王 46 岁生日时揭幕。艺术家将国王塑造成封建君主的姿态，刻画了一位无所畏惧的英雄，象征强壮战马托起的贵族实力。在第二次世界大战期间，该雕像被从基座上移走，存放在一艘停泊于施普雷河的驳船上。在 1947 年跨向 1948 年的寒冷冬天，这尊雕像随着驳船一起沉入泰格尔湖，直到 1949 年才被打捞出水。1950 年，雕像被运送到无忧宫（Sanssouci Schloss）的花园安放。

1699 年，选帝侯腓特列一世（1657—1713）委托施吕特负责柏林王宫的建设工程，这是他一生中最伟大的作品。他设计了游乐园的北立面和宫殿广场的南面，最重要的是，在组织内部庭院的建筑结构时，他创造出一件杰出的完美杰作。选帝侯随后在柯尼斯堡（Königsberg）加冕为国王，并于 1701 年搬入新王宫。柏林王宫被改造成为最富有洛可可风格的巴洛克城堡，这展现出普鲁士采取了与其他德意志公国不同的立场。

尽管取得了这些非凡的成就，但国王仍然不满意。在施吕特未参与的情况下，国王一时冲动，命人修建了一座 120 米高的塔，但由于选址不当，有坍塌风险，最后不得不拆除。因为国王从来只把施吕特看作一个石匠，因而施吕特愤而离开柏林，去了圣彼得堡，他在那里一无所获，一年之后郁郁而终。

柏林王宫的第一任建造者绰号"铁人"的选帝侯腓特烈二世（1413—1471）为王宫选择了一个特殊的建筑位置：施普雷河的河心岛。这个位置具有战略优势，可以控制从东到西的贸易路线。安德烈亚斯·施吕特重建并扩大了这座几乎被废弃的王宫，将它改造成了一座宏伟的城堡。柏林王宫的总体规划一直在改动，直到选帝侯去世。受限于预算，最终在国王腓特烈·威廉一世（Frederick William I，1688—1740）统治下完工的王宫没有原规划那么大。这一王宫建筑一直保持着原有规模，直到19世纪中叶增加了穹顶上的建筑物等。1944年5月，宫殿在轰炸袭击中严重受损；1945年2月3日，王宫再次遭受轰炸袭击，大火持续了整整四天。

1740年，腓特烈大帝（King Frederick II the Great，1712—1786）登上普鲁士王位，乔治·温彻斯劳斯·冯·克诺伯斯多夫（Georg Wenzeslaus von Knobelsdorff，1699—1753）成为宫廷中最重要的建筑师。冯·克诺伯斯多夫最初是一名军官，之后成为一位画家和景观设计师。他早期的杰作之一是改造并拓展莱茵斯堡（Rheinsberg）以前的护城河和堡垒。

腓特烈大帝想在波茨坦建造一座宫殿，因此，从1744年至1752年实施了市政宫的改造工程，市政宫宫殿内部以洛可可风格扩建。第二次世界大战中，该宫殿遭到轰炸，严重

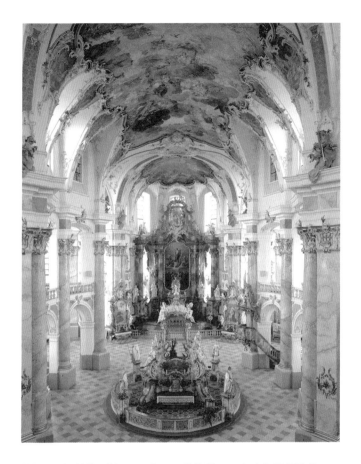

约翰·巴尔塔萨·诺伊曼，十四圣徒教堂，又名森海里根教堂
1743—1772 年
巴德斯塔费尔斯坦

受损，直至 2013 年底重建。宫殿内部经过现代化重建之后，目前是勃兰登堡州议会的所在地。

腓特烈大帝不满意改造后的宫殿，打算在波茨坦再修建一座宫殿。新宫殿的图纸出自国王之手，他曾与克诺伯斯多

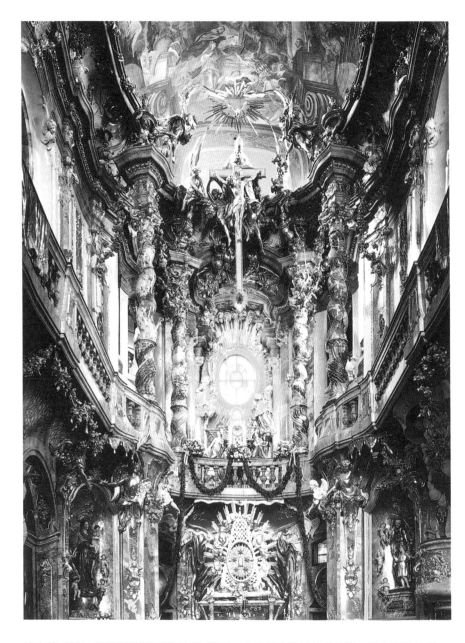

埃吉德·基林·阿桑和科斯马斯·达明·阿桑，内伯穆克的圣约翰教堂，又名阿桑教堂

1733—1746 年

慕尼黑

夫合作设计建筑和公园。这座建立在山坡上的单层建筑——无忧宫，被国王称为"我在葡萄园中的小屋"，它施工周期很短，仅仅 3 年（1745—1747）就施工结束。

约翰·康拉德·施劳恩（Johann Conrad Schlaun，1695—1773）的代表作包括护城河环绕的诺特基兴堡（Castle of Nordkirchen，1703—1734）和明斯特的大主教亲王宫殿（Schloss Munster，1767—1787）。德国西部有不少教堂、礼拜堂、修道院和城堡都出自他的设计。莫伊兰德城堡（Moyland Castle）位于靠近荷兰边境的小镇贝德柏格 - 豪（Bedburg-Hau），城堡的塔楼体量巨大，覆盖锌板。值得一提的是，1740 年普鲁士国王腓特烈大帝与伏尔泰的首次相遇就发生在这里。

在科隆附近布吕尔的莱茵河畔伫立着奥古斯都堡宫（Schloss Augustusburg）和猎趣园（Jadgschlossg Falkenlust），该古堡以科隆选帝侯暨大主教克莱门斯·奥古斯都（Clemens August）命名，同时他也是威斯特伐利亚公爵、明斯特与帕德博恩的主教。这座三翼城堡的设计与修建始于 1725 年，由施劳恩主持。在莱茵兰地区众多的洛可可建筑中，这座城堡可谓是出类拔萃。

小巧的猎趣园建造在园林里，结构与奥古斯都堡类似，由

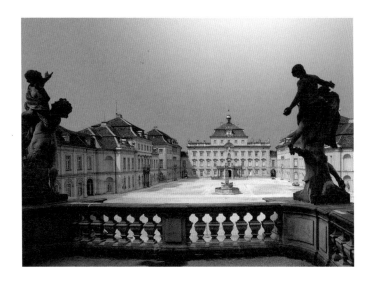

约翰·弗里德里希·内特和多纳托·朱塞佩·弗里佐尼，路德维希堡宫

1704—1733 年

路德维希堡

弗朗索瓦·德·屈维利埃设计，是一座用于休闲娱乐的行宫。猎趣园的建筑仿照慕尼黑的阿玛琳堡和宁芬堡宫。然而，猎趣园的功能并不是狩猎野鸡，而是放鹰捕猎，在屋顶的观景平台上，可以观察猎鹰的踪迹。观景平台同时服务于奥古斯都堡和猎趣园。该城堡拥有令人眩目的楼梯和天花板装饰。两座城堡附带的大面积园林，最初为巴洛克风格，但在 19 世纪重新设计为英式花园。

符腾堡州的艾伯哈德·路德维希公爵（Duke Eberhard Ludwig）喜欢展示他的绝对权力；在实地参观之后，凡尔赛宫和法国宫廷给他留下了非常深刻的印象。他视其为典范，并

严格以其范式作为基础，在斯图加特北部给自己和相伴多年的情妇设计建造了德国土地上最宏大的宫殿：路德维希堡宫。

按照最初的设计，该宫殿是一座传统的三翼建筑，周围是一个可以举办各类典礼的大型庭院。但是，由于公爵的生活区位于主楼，不符合他对正式娱乐活动的要求，因此建筑的竣工延长了好几次。最终，路德维希堡宫共拥有 452 个房间，还有一个剧院、两座教堂和一个巨大的花园。

曼海姆可谓是德国最美的城市之一。1606 年，这座城市才由选帝侯腓特烈四世（Prince Elector Frederick Ⅳ）建立。曼海姆街道的名字由字母和数字组成，纵横交错，将城市分为方形的区块。曼海姆宫（Mannheim Palace，1720—1760）建于 18 世纪，是欧洲最大的巴洛克式建筑之一，拥有面积广阔的实用庭院，现在用于举办公众活动。

布鲁赫萨尔宫（Bruchsal Palace，1721—1745 年前后）位于莱茵河上游的小镇布鲁赫萨尔。它建于 1721 年，最初为斯皮尔与康斯坦茨的主教——选帝侯达明·雨果·冯·勋彭（Damian Hugo von Schönborn）的府邸，他是一位狂热的艺术收藏家，其肖像出现在一幅天顶画中。按照他的意愿，布鲁赫萨尔宫的结构设计追随凡尔赛宫。整个宫殿的布局不同寻常，一共包括 50 栋独立建筑，它们在城市中形成一

个完整的街区，承担起政府所在地的职能。在第二次世界大战结束前夕，布鲁赫萨尔宫和整个小镇几乎完全被毁。幸运的是，该宫殿宏大的楼梯结构大部分幸免于难。

为巩固其地位，巴登-杜拉赫侯爵卡尔三世·威廉（Margrave Karl Ⅲ Wilhelm von Baden-Durlach）委托阿尔伯特·弗里德里希·冯·克斯劳尔（Albert Friedrich von Kesslau）修建卡尔斯鲁厄宫（Karlsruhe Palace）。冯·克斯劳尔与他的老师法国建筑师菲利普·德·拉·盖皮埃尔（Philippe de La Guêpière）一起成为侯爵的宫廷建筑师。他们根据巴尔塔萨·诺伊曼（Balthasar Neumann，1687—1753）的设计，建起两层高、两个长侧翼与主楼相连的卡尔斯鲁厄宫。该宫殿在第二次世界大战中被烧毁，并于战后重建，现在是巴登州博物馆的所在地。

德国南部最重要的中心城市是慕尼黑。王室长期居住在这里，因此在慕尼黑可以找到从中世纪到文艺复兴时期、到洛可可各个阶段的建筑风格。这里充满激情的建造者选帝侯"慷慨者"马克斯·埃曼努尔（Max Emanuel the Generous）努力想成为一位"小太阳王"。从他设计的新施莱斯海姆宫（New Schleissheim Schloss，1701—1726）、巴登堡（Badenburg，1718—1722）和两层楼的塔堡（Pagodenburg，1716—1719）

的室内装饰，可以看出他早期居住在巴黎的经历对他的影响。

18 世纪的第二个 25 年刚刚开始，在巴黎受过训练的弗朗索瓦·德·屈维利埃前往慕尼黑，他最初只是选帝侯马克斯·埃曼努尔宫廷里的一名侏儒。然而，他的才华很快就得到了选帝侯的赏识，并被选帝侯送去学习建筑。首先，他是跟着修建过巴登堡和塔堡的约瑟夫·艾夫纳（Joseph Effner）学习，然后又去巴黎的皇家建筑学院学习。顺利完成学业后，他于 1725 年被任命为慕尼黑的宫廷建筑师。之后，他以法国洛可可的精神极大影响了慕尼黑及周边地区的建筑工程。

他的早期作品中有一件杰作，即单层的狩猎小屋阿玛琳堡（1734—1739），阿玛琳堡是出生于布鲁塞尔的卡尔·阿尔布雷希特（Karl Albrecht）送给妻子阿玛琳（Amalie）——奥地利皇帝约瑟夫一世（1678—1711）的女儿——的礼物。阿玛琳堡是德国最早、最美丽的洛可可建筑之一。

参观者通过入口之后，直接进入一个圆形的镜厅，镜厅里每一面镜子会反射出对面巨大窗户外的景色。镜厅的旁边是狩猎室、雉鸡室和蓝色展览室，雉鸡室连着一个厨房，厨房贴满了完全现代的亚洲风格的瓷砖。阿玛琳堡的灰泥浮雕特别有趣，尤其是入口上方约翰·巴普蒂斯特·齐默尔曼（Johann Baptist Zimmermann）的作品《狩猎女神狄

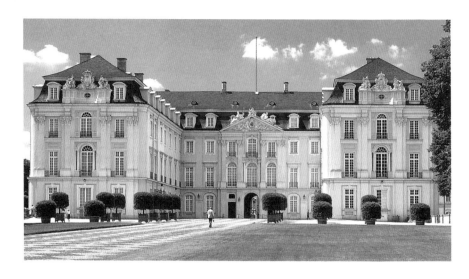

约翰·康拉德·施劳恩和弗朗索瓦·德·屈维利埃，奥古斯都堡
1725—1768 年
布吕尔

安娜》（*Diana the Goddess of Hunting*），与屈维利埃的趣味同出一辙。

屈维利埃在慕尼黑还建造了三层高的霍恩斯坦宫（Holnstein Palace，1733—1737），选帝侯卡尔·阿尔布雷希特为此还奖励了屈维利埃。这座宫殿是卡尔·阿尔布雷希特像符腾堡公爵艾伯哈德·路德维希一样为自己的情妇所建，还是为儿子所建，这一点在历史上存在争议。屈维利埃在

慕尼黑的另一件重要作品是屈维利埃剧院（the Cuvilliés Theatre），它之前是慕尼黑皇宫的一部分。2005 年至 2008 年，剧院经过修整，成为最夺目的洛可可剧院之一。

巴尔塔萨·诺伊曼建造了一座重要的城堡——维尔茨堡宫，它也是欧洲最重要的城堡之一。美因茨的建筑大师马西米连·冯·韦尔施（Maximilian von Welsch），和出生在热那亚的维也纳建筑师，也是同代人中最伟大的建筑师之一卢卡斯·冯·希尔德布兰特（Lucas von Hildebrandt），与诺伊曼合作，共同完成了这项工程。此外，为了实现这一工程的国际化特征，两位巴黎建筑师罗伯特·德·科特（Robert de Cotte）和热尔曼·博夫朗（Germain Boffrand）设计了建筑外立面。这些才华横溢、个性独立的艺术家在诺伊曼的带领下，同心协力完成了这项工程，这体现出诺伊曼天才的领导能力。

为这项工程打下基础的是 1719 年成为公爵主教的约翰·菲利普·冯·勋彭（Johann Philipp von Schönborn, 1673—1724），他是达明·雨果·冯·勋彭的 18 个兄弟之一。公爵主教上台之后四处旅行，深受人们的厌恶。他决定为自己建造一座华丽的府邸，但工程还没结束就去世了，死因不明——有人推测是中毒，也有人推测是身体循环系统

衰竭。他的哥哥弗里德里希·卡尔·冯·勋彭（Friedrich Carl von Schönborn）监督了剩下的工程，直至建筑完工。

这个拥有 300 间客房的府邸结合了三翼结构和多庭院布局的建筑手法。超大的楼梯，从一楼会客厅开始向上延伸，然后分成两个平行的楼梯。1750 年至 1753 年，乔凡尼·巴蒂斯塔·提埃波罗在这里创造了世界上最大的连续天顶壁画。该壁画于 2006 年经过修复，覆盖面积约 670 平方米。它是洛可可时期最完美的室内装饰作品。

教堂建筑和洋葱形塔楼中值得一提的作品，是后来被国王封为贵族的菲舍尔·冯·埃尔拉赫（Fischer von Erlach, 1656—1723）在维也纳建造的理查教堂（Karlskirche, 1716—1737）。他的风格融合了巴洛克和法国古典主义，突出的宽阔外立面围出椭圆形的中央结构。维也纳这一时期的建筑物还包括宫廷枢密院（Court Chancellery）中最漂亮的部分——宫廷图书馆（Court Library）和特劳岑宫（Trautson Palace, 1710—1712）。在意大利接受过建筑师训练的卢卡斯·希德布兰特（Lukas Hildebrand, 1668—1745）在维也纳也取得了成功。他负责设计了萨沃伊欧根王子的宫殿（Prince Eugene of Savoy Palace），即所谓的"美景宫"（Belvedere, 1696—1697）。

绘　画

洛可可绘画得名于布歇、华托和其他法国画家的作品，在德国和其他欧洲国家并未存在过洛可可绘画。如果把 18 世纪绘画当成一个独立的概念，那么这个概念很大程度上根植于巴洛克时期的传统。这一时代大多数画家的影响力主要限定在一定的区域范围内；此外，也有一些画家在技术上出类拔萃，擅长模仿荷兰的老大师，偶尔以这种方式突破区域限制，在整个欧洲享有名望。

巴尔塔萨·丹纳（Balthasar Denner，1685—1749）几乎只画表现头和肩的半身像，但他对人物面部的处理细致入微，精确再现每一根绒毛、每一个皱纹，皮肤上的每一个小褶皱，可以说用显微镜检查都不会发现差错。与此同时，他表现出对年龄的极大尊重，对造物的精确再现为其绘画对象增添了光彩，如在《老太太肖像》（*Portrait of an Old Lady*，1720—1745）中。巴尔塔萨·丹纳的绘画风格广受欢迎，因此他受邀去伦敦、哥本哈根和其他欧洲首都城市画肖像。虽然他不太注重锻造深刻的个性刻画，他仍然是 18 世纪挑战法国和意大利绘画风格的德国画家中的一分子。

丹尼尔·尼古拉斯·乔多维奇（Daniel Niklaus Chodowiecki，1726—1801）是来自但泽（"但泽"为德语，波兰语称"格

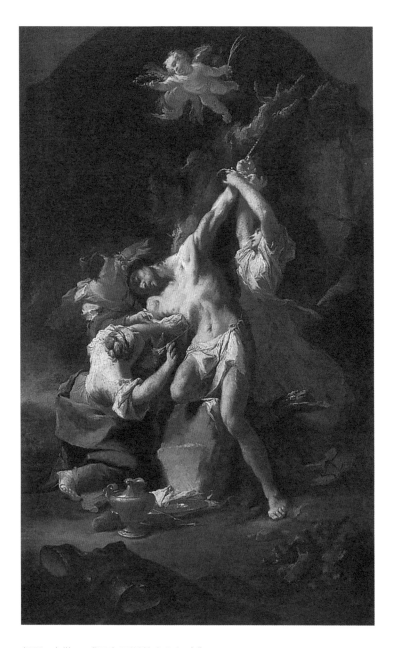

保罗·查勒，《圣塞巴斯蒂安和妇女》

约 1746 年，60cm×37cm，布面油画
维也纳，美景宫博物馆

但斯克"）的油画家、铜版画家和素描画家，他创作了大量的写实主义作品。1743 年，他定居柏林。他是当时最客观的风俗画家。当他创作素描或版画时，指导原则始终是精确再现现实。只有在油画创作中，他才会考虑艺术的流行趋势。在他描绘柏林社会的风俗画中，华托的影子依稀可辨；肖像画，尤其是小肖像画中，来自法国的影响则非常明显。但是，乔多维奇的版画和素描作品构成了一个独特的宝藏，为我们提供了一幅完整的腓特烈大帝时代的生活画卷。

乔多维奇关于当代生活的画作，如《产房》（*Delivery Room*，约 1770），与他为历年创作的众多木版画、铜版画一样受欢迎。乔多维奇在当时被赞誉为第一个"经典插画家"，可谓实至名归，他精彩而生动的素描证明了他对物象的再现是如何精确至一丝不苟。他的油画《乔多维奇描绘他的母亲》（*Chodowiecki Paints His Mother*）也充分证明了这一点。就这一意义而言，乔多维奇是 19 世纪伟大的写实主义者的先驱。

约翰·克里斯蒂安·托马斯·温克（Johann Christian Thomas Wink，1738—1797）是一位洛可可晚期画家，他在慕尼黑担任宫廷画家，不仅画了很多教堂，还画了施莱斯海姆城堡的餐厅。

马特乌斯·冈瑟（Matthäus Günther, 1705—1788）是温克的老师，冈瑟主要在巴伐利亚担任奥格斯堡艺术学院（Academy of Art in Augsburg）院长，同时创作壁画——大约有70幅壁画归于他的名下。温克和冈瑟都在德国最重要的洛可可画家之列。

安东·拉斐尔·门斯（Anton Raphael Mengs, 1728—1779）是一位服务于萨克森宫廷的画家。安东·拉斐尔的艺术启蒙教育来自他的父亲伊斯梅尔·门斯（Ismael Mengs）。依据当时的传言，他父亲的教导更多是通过鞭子而非画笔进行的。1745年，他为波兰国王奥古斯都三世（Augustus Ⅲ）、奥古斯都三世的王后和当时在波兰宫廷中服务的著名歌唱家雷吉纳·明戈蒂（Regina Mingotti）画了几乎等身大小的肖像。他的订单很多，包括圣依纳爵堂（Sant'Eusebio）和圣卡塞塔礼拜堂（Chapel of San Caserta）的壁画、同时代人的肖像画等。西班牙国王曾将他召到马德里宫廷，不久之后他与提埃波罗一起创作了宫殿壁画。

当时的一流画家还包括弗朗茨·安东·莫尔贝奇（Franz Anton Maulbertsch, 1724—1796），奥斯卡·柯克西卡（Oskar Kokoschka）称其对自己影响至深。莫尔贝奇完成基希施泰滕城堡（Kirchstetten castle）的宴会厅天顶画后，在维也

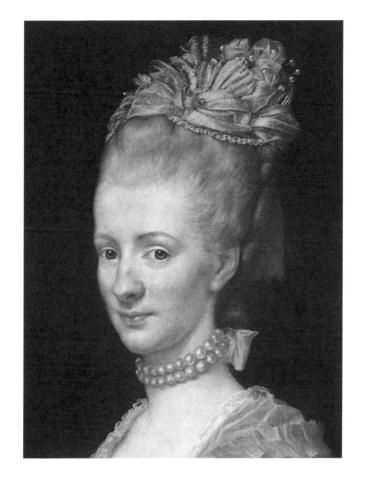

安东·冯·马龙，《女子肖像》局部
94.4cm×73.7cm，布面油画
圣彼得堡，冬宫博物馆

纳的公教学校司铎修会教堂（Church of Maria Treu）创作
了穹顶壁画（1752）。他的作品还包括《使徒菲利普洗礼太监》
（*The Apostle Philippus Baptises a Eunuch*，约1750）和《孔

波斯特拉的圣雅各布斯的胜利》（*Victory of St. Jacobus of Compostela*，1762—1764）。

雕　塑

法国在 18 世纪的美术创作遥遥领先。随着太阳王的去世和绝对主义的终结，法国顾客的兴趣发生了明显的变化，他们开始想要不那么宏大的风格。然后就有了洛可可雕塑的诞生，这种雕塑在巴洛克风格的基础上显得更加轻盈、俏皮，鲜花、水果、花环和假山以不对称的方式巧妙组合在一起，相比巴洛克艺术中的元素，洛可可更精细、更雅致，是一种非常适合室内装饰的新风格。

法国的艺术中心是巴黎，但是德国缺乏这样的中心，而且在这一时期，德国的环境并不适合艺术的发展。16 世纪初是德国雕塑的蓬勃发展期，但是到 16 世纪末，情况发生了逆转，无人看重雕塑。德国雕塑家无法迅速适应顾客的兴趣变化。他们习惯于在作品中表现深刻的情感或某种宗教氛围，很难找到路径融入这种旨在炫耀和浮于表皮的、世俗化的艺术形式。

普鲁士雕塑家约翰·戈特弗里德·沙多（Johann Gottfried

约翰·戈特弗里德·沙多，《普鲁士的露易丝公主和菲特丽克公主》

1796—1797 年，95cm×172cm×59cm，大理石

柏林，旧国家美术馆

约翰·戈特弗里德·沙多，《巴克斯安慰阿里阿德涅》

1793 年，大理石
汉堡，汉堡美术馆

Schadow, 1764—1850）于 1790 年创作了亚历山大·冯·马克（Alexander von der Mark）的陵墓雕像,墓主去世时仅是个孩童。该陵墓雕像位于柏林的多罗顿教堂,是一个寓言式的作品,融合了洛可可时代的精神与艺术家自然流露的情感。亚历山大是腓特烈·威廉二世（Frederick William Ⅱ）的情妇威廉·冯·利希滕伯爵夫人（Countess Wilhelmine von Lichtenau）为其诞下的私生子。

沙多后来的创作更倾向于新古典主义,如位于斯特丁的《腓特烈大帝像》、位于罗斯托克的《冯·布吕歇将军像》（General von Blücher）和位于维滕贝格的《马丁·路德像》（Martin Luther）。他的作品还包括一些宗教纪念碑与纪念像。他在古典艺术的造诣颇为成功,位于勃兰登堡门上方的《胜利女神四马战车像》（Quadriga）和柏林皇家造币厂外立面楣板上的寓言式浮雕是此类作品的杰作。他还撰写过一系列关于种族面相学和类似主题的文章。

弗朗茨·艾克萨费尔·梅塞施密特（Franz Xavier Messerschmidt, 1736—1783）是另一位巴洛克晚期、新古典主义早期的杰出艺术家。相比 18 世纪中期到末期众多其他有才华的南德雕塑家,这位艺术家最显著的特征恐怕与他在 18 世纪 70 年代患上的精神疾病有关。这一时期的

几幅自画像都类似漫画。皇后玛丽亚·特蕾西亚（Empress Maria Theresia）任命他担任自己的宫廷雕塑家，他为皇后及其丈夫弗朗茨一世（Franz Ⅰ）创作了比真人还大的宏伟雕像，这是梅塞施密特晚期巴洛克风格的代表作。

乔治·拉斐尔·唐纳（Georg Rafael Donner，1693—1741）是一位维也纳学派的雕塑家。他最重要的作品是新市场广场上的《唐纳喷泉》（*Donner Fountain*，1739），该喷泉边上的人物代表奥地利四条最重要的河流。喷泉的中心是宝座上的先知女神（Providentia），她是城市供水的寓意象征。表达相似寓意的作品还有老市政厅墙上的喷泉与雕塑《解救安德洛墨达》（*Liberation of Andromeda*，1739）、圣斯蒂芬教堂的《圣器堂喷泉》（*Sacristy Fountain*，1741）和布拉迪斯拉发圣马丁教堂的祭坛浮雕。

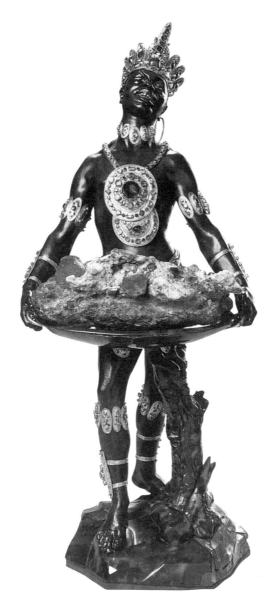

巴尔塔萨·佩莫斯，《摩尔呈现新世界的财富：祖母绿的来源》

1724 年，高 63.8cm，漆梨木、镀金银、祖母绿、红宝石、蓝宝石、黄玉、石榴石、朱砂和鳞片

德累斯顿，州立艺术博物馆

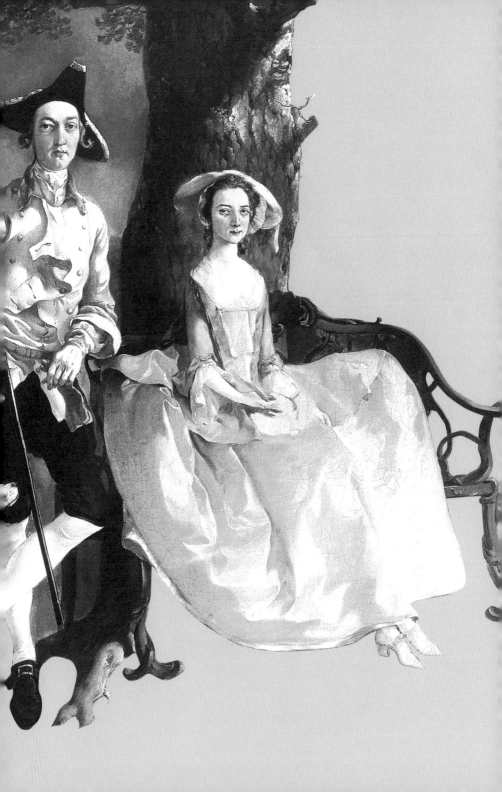

18 世纪英国洛可可
艺术

The 18th Century
Rococo in England

ROCOCO

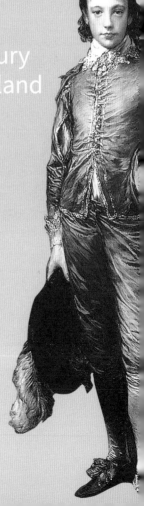

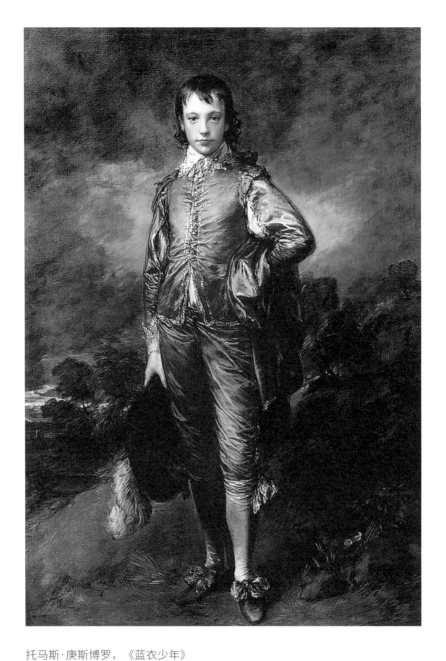

托马斯·庚斯博罗，《蓝衣少年》

1770 年，179.4cm×123.8cm，布面油画

圣马力诺，亨廷顿图书馆

尽管其他国家的变化很明显，但英格兰在艺术史上保持着相对独立的状态，英格兰没有接受罗马天主教的巴洛克精神。建筑领域更为孤傲，仍然严格遵循意大利安德烈亚·帕拉蒂奥的理论。直到 18 世纪，英格兰才拥有自己的艺术与建筑风格。而在此之前，主要是荷兰人，同时也有德国人和意大利人，在英国的艺术市场上竞争。

克里斯托弗·雷恩（Christopher Wren，1632—1723）是英格兰最伟大的建筑师之一。1667 年以前，他是一位天文学教授，之后才转向建筑，并于 1669 年至 1718 年担任皇家宫廷建筑师。1675 年，他正式接手圣保罗大教堂的重建工作，这将是英国女王伊丽莎白一世黄金时代以来最重要的建筑。早在 1665 年访问法国时，雷恩就开始构想改造这座建筑。像当时的法国人一样，他努力将古典法则与巴洛克的极度奢华结合起来，最终，这座大教堂显然成功实现了他的目标。

圣保罗大教堂建成后，英国巴洛克风格（English Baroque）的这一潮流也被称为"安妮女王风格"（Queen Anne style），这得名于威廉三世的接班人——安妮女士。1666 年伦敦大火之后，雷恩获得大量建筑订单，包括 51 座教堂，其中 15 座留存至今。

虽然深深扎根英国文化核心的哥特式风格偶尔有反弹，但古典主义在整个 18 世纪占据了绝对的统治地位。这主要归功于三位建筑师。第一位是威廉·肯特（William Kent，1685—1748），他接受过罗马学派的训练，之后创造 "英式园林"，影响了整个时代的品位。第二位是修建萨默塞特宫（Somerset House）的建筑师威廉·钱伯斯（William Chambers，1723—1796），他将自己在中国和远东旅行学到的知识运用到英国建筑与园林设计中。第三位是小乔治·但斯（George Dance the Younger，1741—1825），伦敦好几座出色的建筑都出自他手，包括新门监狱（Newgate Prison，1769—1778）和市政厅的议会厅（Council Chamber，1777），他还是市长官邸（Mansion House，1739—1752）的规划负责人。

到 18 世纪末，当法国和德国在建筑中追求古典主义的复兴时，在英国，浪漫主义战胜了新古典主义。直至进入 19 世纪，哥特式风格在英国建筑中仍然具有举足轻重的地位。

绘　画

威廉·贺加斯（William Hogarth，1697—1764）早年给一位

版画家做学徒，之后成为第一位在英国民间文化中寻找创作主题的画家和版画家。《浪子生涯》组画（*The Rake's Progress*，1732—1735）是他最出色的版画，比那些单张的作品更为有名，他的单张作品也是针对政治事件而做，经常对当权者展开激烈的批评。然而，贺加斯并不满足于这样的名声。他有志于创作历史画和宗教画，这让他的同代人和后面的几代人都觉得很可笑。他试图成为整个国家的美学导师，但实际表现却并不如意。他在《美的分析》（*Analysis of Beauty*）一书中阐述了他对艺术和美的本质的看法。

贺加斯最成熟的肖像画作品，也少不了他夸张的个性。但是任何一位能创作出《捕虾少女》（*The Shrimp Girl*）或《大卫·加里克与妻子像》（*Portrait of David Garrick and His Wife*）这样杰作的人无疑都能跻身伟大画家的行列。

作为肖像画家的约书亚·雷诺兹（Joshua Reynolds，1723—1792）在 18 世纪的英国大师中只能排到第二位。他确立了自己在肖像画界的地位，尽管他更渴望获得历史画家的桂冠。但是，无论国民性格的刻画深度还是天才的原创性，他都不能与贺加斯相提并论。对雷诺兹而言，回应历史比抒发个性更重要；因此，1749 年至 1752 年，他在意大利逗

留了一段时间，研究了所有的大师，之后他才真正找到了自己的表达方式。

挂在雷诺兹名下的作品有 2000 件，其中超过一半是肖像画。这些肖像画主要是通过色彩的魅力和令人愉悦的艺术语言——而非个性的力量或深度——实现其效果。他的许多肖像作品都有一个寓言或神话的标题，如儿童肖像的名作《纯真时代》（*The Age of Innocence*）。雷诺兹深谙同时代人的兴趣，从人们对他的历史与神话题材绘画的需求上就能看到。一张小幅的《赫拉克勒斯与蛇》（*Hercules with the Serpent*）深受好评，以致在原件卖给俄罗斯凯瑟琳大帝之后，他不得不重新画了好几次。

托马斯·庚斯博罗比雷诺兹更具影响力，更贴近自然，作为肖像画家的名气显然也比雷诺兹更大；他很少关注大师，或者说根本就不关注，他更关心自然。在他的画中，庚斯博罗看到的不是人类，而是风景。因为他既是一名肖像画家，又是一名风景画家，所以可以肯定地说，他是英国风景画派的创始人，毕竟他的艺术主题来自家乡。他还在画中融入了一种特别富有诗意的哲学，而这种哲学奠定了英国风景画领域的基础。

由于庚斯博罗在当时最受欢迎的温泉度假胜地巴斯生活了

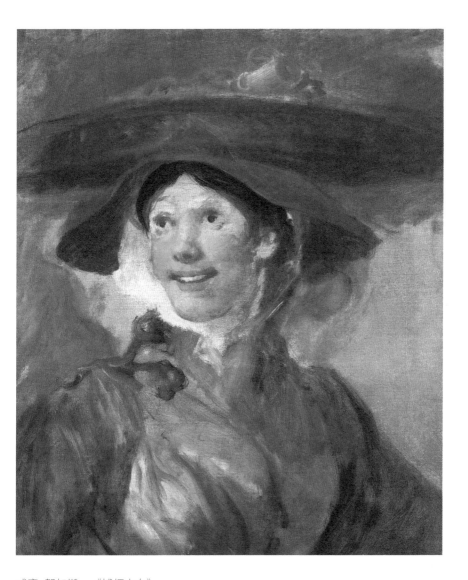

威廉·贺加斯，《捕虾少女》

约 1740—1745 年，63.5cm×52.5cm，布面油画

伦敦，国家美术馆

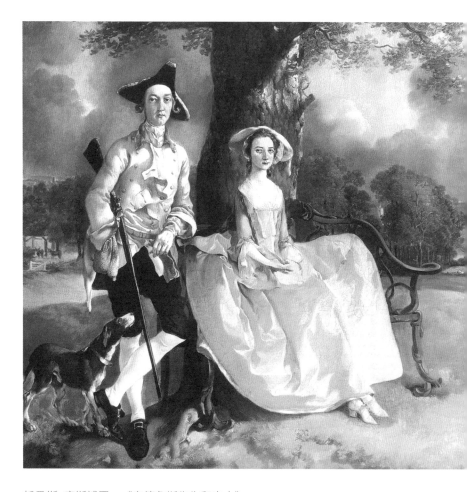

托马斯·庚斯博罗，《安德鲁斯先生和夫人》

约 1750 年，69.8cm×119.4cm，布面油画
伦敦，国家美术馆

许多年，他成为英国贵族的首选画家，但他也很乐意为艺术家、学者和男女演员创作肖像。此类肖像最著名的例子是《蓝衣少年》——乔纳森·巴托尔（Jonathan Buttall）的等身肖像，他穿着蓝色的衣服，从暖棕色背景中脱颖而出。庚斯博罗最著名的肖像画还有《霍维伯爵夫人玛丽》（Mary, Countess Howe）。

图书在版编目（CIP）数据

洛可可 /（德）克劳斯·H.卡尔（Klaus H. Carl），
（德）维多利亚·查尔斯（Victoria Charles）编著；刘
静译. -- 重庆：重庆大学出版社，2021.1
（简明艺术史书系）
书名原文：Rococo
ISBN 978-7-5689-1892-3

Ⅰ.①洛… Ⅱ.①克… ②维… ③刘… Ⅲ.①艺术风
格－法国－近代 Ⅳ.① J156.509.4

中国版本图书馆 CIP 数据核字（2020）第 094191 号

简明艺术史书系

洛可可
LUO KE KE

［德］克劳斯·H.卡尔
［德］维多利亚·查尔斯　编著

刘静　译

总 主 编：吴　涛
策划编辑：席远航
责任编辑：席远航　　版式设计：琢字文化
责任校对：王　倩　　责任印制：赵　晟

＊

重庆大学出版社出版发行
出版人：饶帮华
社址：重庆市沙坪坝区大学城西路 21 号
邮编：401331
电话：（023）88617190 88617185（中小学）
传真：（023）88617186 88617166
网址：http://www.cqup.com.cn
邮箱：fxk@cqup.com.cn（营销中心）
全国新华书店经销
重庆新金雅迪艺术印刷有限公司印刷

＊

开本：890 mm×1240 mm　1/32　印张：3.125　字数：58 千
2021 年 1 月第 1 版　2021 年 1 月第 1 次印刷
ISBN 978-7-5689-1892-3　定价：48.00 元

版权声明

The simplified Chinese translation rights arranged through Rightol Media（本书中文简体版权经由锐拓传媒取得 Email:copyright@rightol.com ）

版贸核渝字（2018）第 208 号